# 宋元戲曲史

（清）王國維 著

廣陵書社
中國·揚州

---

**圖書在版編目（CIP）數據**

宋元戲曲史 /（清）王國維著. — 揚州：廣陵書社，2018.3
（文華叢書）
ISBN 978-7-5554-0970-0

Ⅰ.①宋… Ⅱ.①王… Ⅲ.①古代戲曲—戲曲史—中國—宋元時期 Ⅳ.①J809.244

中國版本圖書館CIP數據核字(2018)第069370號

| 宋元戲曲史 | |
|---|---|
| 著　者 | （清）王國維 |
| 責任編輯 | 張　敏 |
| 出版人 | 曾學文 |
| 出版發行 | 廣陵書社 |
| 社　址 | 揚州市維揚路三四九號 |
| 郵　編 | 二二五００九 |
| 電　話 | （０五一四）八五二三八０八八　八五二三八０八九 |
| 印　刷 | 常州市金壇古籍印刷廠有限公司 |
| 版　次 | 二０一八年四月第一版第一次印刷 |
| 標準書號 | ISBN 978-7-5554-0970-0 |
| 定　價 | 壹佰伍拾圓整（全貳冊） |

http://www.yzglpub.com　E-mail:yzglss@163.com

# 文華叢書序

時代變遷，經典之風采不衰；文化演進，傳統之魅力更著。古人有登高懷遠之慨，令人有探幽訪勝之思。在印刷裝幀技術日新月異的今天，國粹綫裝書的蹤迹愈來愈難尋覓，給傾慕傳統的讀書人帶來了不少惆悵和遺憾。我們編印《文華叢書》，實是爲喜好傳統文化的士子提供精神的享受和慰藉。

叢書立意是將傳統文化之精華萃于一編。以内容言，所選均爲經典名著，自諸子百家、詩詞散文以至蒙學讀物、明清小品，咸予收羅，經數年之積纍，已蔚然可觀。以形式言，則採用激光照排，文字大方，版式疏朗，宣紙精印，綫裝裝幀，讀來令人賞心悦目。同時，爲方便更多的讀者購買，復盡量降低成本、降低定價，好讓綫裝珍品更多地進入尋常百姓人家。

可以想象，讀者于忙碌勞頓之餘，安坐窗前，手捧一册古樸精巧的綫裝書，細細把玩，静静研讀，如沐春風，如品醇釀……此情此景，令人神往。

讀者對于綫裝書的珍愛使我們感受到傳統文化的魅力。近年來，叢書中的許多品種均一再重印。爲方便讀者閱讀收藏，特進行改版，將開本略作調整，擴大成書尺寸，以使版面更加疏朗美觀。相信《文華叢書》會贏得越來越多讀者的喜愛。

有《文華叢書》相伴，可享受高品位的生活。

廣陵書社編輯部

二〇一五年十一月

## 文華叢書

序

一

# 出版說明

王國維（一八七七——一九二七），初名國楨，後改國維，字靜庵（安），又字伯隅，號人間、禮堂、觀堂、永觀、東海愚公等，浙江海寧人。出身書香之家，一八九二年歲試秀才，被譽爲『海寧四才子』之一。後轉喜新學，于文字學、考古學、詞學之外并習外語、西方哲學，曾任（晚清）學部圖書編譯、大學國學導師等多職，著述豐富、影響多面，爲我國近現代之文學術鉅子之一。

《宋元戲曲史》創作始于王國維就任京師圖書館編譯期間，緣于對元雜劇『詞采俊拔，而出乎自然，蓋古所未有，而後人所不能仿佛也』特別的喜好，因此窮其淵源，明其變化，開始了中國戲曲史和詞史研究。于戲曲史方面，先後有《曲錄》六卷《戲曲考原》一卷、《宋大曲考》一卷、《優語錄》二卷、《古劇腳色考》一卷、《曲調源流表》一卷。手記心會，漸成章節，便爲今所見之系統著述（見《自序》）。

# 宋元戲曲史

## 出版說明

本書第一章『上古至五代之戲劇』，自上古巫尸、俳優至唐、五代歌舞、滑稽戲，概論中國戲劇源流。第二章『宋之滑稽戲』，論宋金滑稽戲、雜戲、小說和樂曲各自單方面的成就。第三章『宋之樂戲小說』，論宋代以演故事爲主的小說及其動作表演門類如傀儡、影戲等。第四章『宋之樂曲』，論宋代轉踏、大曲等音樂形式逐漸成熟爲諸宮調、賺詞的輔助音樂。至此，中國古典戲曲諸要素已經完全具備。

第五、六、七章承前，論述初熟的兩宋戲曲音樂諸要素的綜合運用，形成了統稱的雜劇，以及同時期更爲複雜的金院本，兩者在由古劇向純粹演故事的現代戲劇過渡中的地位和作用。第八章『元雜劇之淵源』，闡述元雜劇承宋、金雜劇、院本，在音樂形式上更爲成熟自由，并在角色上從叙事轉爲代言爲主，是爲真正的成熟戲曲。

第九、第十章述元雜劇之興衰存亡實況。第十一、十二章、十三章論元雜劇各要素構成、藝術成就，以及院本等其他早期戲劇形式在元代的遺存。第十四、十五章論南戲

# 宋元戲曲史

## 出版説明

《宋元戲曲史》成書于一九一二年，最初爲《東方雜志》章節連載，一九一五年商務印書館首次以此書名單本刊行。在王國維總集《海寧王忠慤公遺書》《海寧王靜安先生遺書》中則依其遺願名爲《宋元戲曲考》。我社此次所用底本爲一九三三年商務印書館《國學小叢書》本，間有參考上海古籍出版社《蓬萊閣叢書》本及復旦大學出版社《疏證》本。體例格式仍依舊有，綫裝竪排當爲首次，意在于國學經典中呈現一本兼具現代『史和學』的必讀之書給讀者。編輯中疏漏可改之處，懇請不吝賜教。

廣陵書社編輯部
二〇一八年四月

之淵源及藝術成就。第十六章『餘論』，綜前所述並簡要介紹我國傳統戲劇的古今中外交流和影響。末一篇附録元代戲曲家小傳。

《宋元戲曲史》的成就是多方面的。它是一部現代古典戲曲史乃至文學史研究的典範佳作，既早且善。得益于文字學、史學、詞學多方面的積累，並有現代西方哲學和美學的影響，王國維以豐富嚴謹的資料考證、宏闊鮮明的發展綫索、細膩深微的叙述語言，第一次真正做到了對戲曲獨立審美和藝術價值的關照，并有了第一次運用西方悲喜劇理論進行古典文學批評的創舉。現代人欲瞭解、研究我國戲曲史，則無不在此書的影響之下。在今日學術規範日趨細密，可見資料更爲豐富開放的背景下來考量，它雖然仍有文學中心、引證失誤、歸類差錯上的局限和瑕疵（詳參趙景深《讀〈宋元戲曲史〉》、馬美信《〈宋元戲曲史〉疏證·前言》），有待後進彌補完善，却不失其典範性，并可作爲對傳統戲曲、音樂史心存興趣者的入門讀物。

二

# 目 録

## 宋元戲曲史

文華叢書序 ……………………………………… 一

出版說明 …………………………………………… 一

自序 ………………………………………………… 一

一、上古至五代之戲劇 ………………………… 一

二、宋之滑稽戲 ………………………………… 一三

三、宋之小說雜戲 ……………………………… 二四

四、宋之樂曲 …………………………………… 二八

五、宋官本雜劇段數 …………………………… 四〇

六、金院本名目 ………………………………… 四八

七、古劇之結構 ………………………………… 五二

八、元雜劇之淵源 ……………………………… 五五

九、元劇之時地 ………………………………… 六三

十、元劇之存亡 ………………………………… 六九

十一、元劇之結構 ……………………………… 八二

十二、元劇之文章 ……………………………… 八六

十三、元院本 …………………………………… 九三

十四、南戲之淵源及時代 ……………………… 九五

十五、元南戲之文章 …………………………… 一〇五

十六、餘論 ……………………………………… 一一一

附錄 元戲曲家小傳 …………………………… 一一六

# 自序

凡一代有一代之文學：楚之騷、漢之賦、六代之駢語、唐之詩、宋之詞、元之曲，皆所謂一代之文學，而後世莫能繼焉者也。獨元人之曲，爲時既近，托體稍卑，故兩朝史志與《四庫》集部，均不著于錄；後世儒碩，皆鄙弃不復道。而爲此學者，大率不學之徒。即有一二學子，以餘力及此，亦未有能觀其會通，窺其奧窔者。遂使一代文獻，鬱堙沈晦者且數百年，愚甚惑焉。

往者讀元人雜劇而善之，以爲能道人情，狀物態，詞采俊拔，而出乎自然，蓋古所未有，而後人所不能仿佛也。輒思究其淵源，明其變化之迹，以爲非求諸唐、宋、遼、金之文學，弗能得也。乃成《曲錄》六卷、《戲曲考原》一卷、《宋大曲考》一卷、《優語錄》二卷、《古劇脚色考》一卷、《曲調源流表》一卷。從事既久，續有所得，頗覺昔人之說，

## 宋元戲曲史

自序

一

與自己之書，罅漏日多，而手所疏記，與心所領會者，亦日有增益。壬子歲莫，旅居多暇，乃以三月之力，寫爲此書。凡諸材料，皆余所搜集；其所説明，亦大抵余之所創獲也。世之爲此學者自余始，其所貢于此學者，亦以此書爲多，非吾輩才力過于古人，實以古人未嘗爲此學故也。寫定有日，輒記其緣起，其有匡正補益，則俟諸異日云。海寧王國維序。

# 一、上古至五代之戲劇

歌舞之興，其始于古之巫乎？巫之興也，蓋在上古之世。《楚語》：『古者民神不雜，民之精爽不携貳者，而又能齊肅衷正，（中略）如此，則明神降之。在男曰覡，在女曰巫。』然則巫覡之興，在少皞之前，蓋此事與文化俱古矣。巫之事神，必用歌舞，《說文解字》（五）：『巫，祝也。女能事無形以舞降神者也。象人兩褒舞形，與工同意。』故《商書》言：『恒舞于宮，酣歌于室，時謂巫風。』《漢書·地理志》言：『陳太姬婦人尊貴，好祭祀，用史巫，故其俗巫鬼。』《陳詩》曰：『坎其擊鼓，宛邱之下，無冬無夏，治其鷺羽。』又曰：『東門之枌，宛邱之栩，子仲之子，婆娑其下。』此其風也。鄭氏《詩譜》亦云。是古代之巫，實以歌舞為職，以樂神人者也。商人好鬼，故伊尹獨有巫風之戒。及周公製禮，

# 宋元戲曲史

## 一、上古至五代之戲劇

禮秩百神，而定其祀典。官有常職，禮有常數，樂有常節，古之巫風稍殺。然其餘習，猶有存者：方相氏之驅疫也，大蜡之索萬物也，皆是物也。故子貢觀于蜡，而曰一國之人皆若狂，孔子告以張而不弛，文武不能。後人以八蜡為三代之戲禮（《東坡志林》），非過言也。

周禮既廢，巫風大興。楚越之間，其風尤盛。王逸《楚辭章句》謂：『楚國南部之邑，沅湘之間，其俗信鬼而好祠，其祠必作歌樂鼓舞，以樂諸神。屈原見俗人祭祀之禮，歌舞之樂，其詞鄙俚，因為作《九歌》之曲。』古之所謂巫，楚人謂之曰靈。《東皇太一》曰：『靈偃蹇兮姣服，芳菲菲兮滿堂。』《雲中君》曰：『靈連蜷兮既留，爛昭昭兮未央。』此二者，王逸皆訓為巫，而他靈字則訓為神。案《說文》（一）：『靈，巫也。』古雖言巫而不言靈，觀于屈巫之字子靈，則楚人謂巫為靈，不自戰國始矣。

古之祭也必有尸。宗廟之尸，以子弟為之。至天地百神之祀，用尸與否，雖不可考，

然《晋語》載「晋祀夏郊，以董伯爲尸」，則非宗廟之祀，固亦用之。《楚辭》之靈，殆以巫而兼尸之用者也。其詞謂巫曰靈，謂神亦曰靈，蓋羣巫之中，必有象神之衣服形貌動作者，而視爲神之所馮依，故謂之曰靈，或謂之靈保。《東君》曰：「思靈保兮賢姱。」王逸《章句》訓靈爲神，訓保爲安。余疑《楚辭》之靈保與《詩》之神保，皆尸之異名。《詩·楚茨》云：「神保是饗。」又云：「神保是格。」《毛傳》云：「保，安也。」《鄭箋》亦云：「神安而饗其祭祀。」又云：「神安歸者，歸于天也。」然如毛、鄭之說，則謂神安是饗，神安是格，神安聿歸，于辭爲不文。《楚茨》一詩，鄭、孔二君皆以爲述繹祭賓尸之事，其禮亦與古禮《有司徹》一篇相合，則所謂神保，殆謂尸也。其曰「鼓鐘送尸，神保聿歸」，蓋參互言之，以避複耳。知《詩》之神保爲尸，則《楚辭》之靈保可知矣。至于浴蘭沐芳，華衣若英，衣服之麗也；緩節安歌，竽瑟浩倡，歌舞之盛也；乘風載雲之詞，生別新知之語，荒淫之意也。是則靈之爲職，或

# 宋元戲曲史

一、上古至五代之戲劇

二

傴僂以象神，或婆娑以樂神，蓋後世戲劇之萌芽，已有存焉者矣。

巫覡之興，雖在上皇之世，然俳優則遠在其後。《列女傳》云：「夏桀既弃禮義，求倡優侏儒狎徒，爲奇偉之戲。」此漢人所紀，或不足信。其可信者，則晉之優施，楚之優孟，皆在春秋之世。案《說文》（八）：「優，饒也」；「一曰倡也」，又曰倡樂也。」古代之優，本以樂爲職，故優施假歌舞以說里克。《史記》稱優孟，亦云楚之樂人。又優之爲言戲也，《左傳》：「宋華弱與樂轡少相狎也。」杜注：「優，調戲也。」故優人之言，無不以調戲爲主。優施鳥鳥之歌，優孟愛馬之對，皆以微詞託意，甚有謔而爲虐者。《穀梁傳》：「頰谷之會，齊人使優施舞于魯君之幕下。孔子曰：「笑君者罪當死。」使司馬行法焉。」厥後秦之優旃，漢之幸倡郭舍人，其言無不以調戲爲事。要之，巫與優之別：巫以樂神，而優以樂人；巫以歌舞爲主，而優以調謔爲主；巫以女爲之，而優以男爲之。至若優孟之爲孫叔敖衣冠，而楚王欲以爲相；優施一舞，而孔子謂其笑君。則

# 宋元戲曲史

## 一、上古至五代之戲劇

于言語之外，其調戲亦以動作行之，與後世之優，頗復相類。後世戲劇，當自巫、優二者出。而此二者，固未可以後世戲劇視之也。

附考：古之優人，其始皆以侏儒為之，《樂記》稱優侏儒。頗谷之會，孔子所誅者，《穀梁傳》謂之優，而《孔子家語》、何休《公羊解詁》，均謂之侏儒。《史記·李斯列傳》：「俳優侏儒之好，不列于前。」《滑稽列傳》亦云：「優旃者，秦倡侏儒也。」故其自言曰：「我雖短也，幸休居。」此實以侏儒為優之一確證也。《晉語》「侏儒扶盧。」韋昭注：「扶，緣也；盧，矛戟之秘，緣之以為戲。」此即漢尋橦之戲所由起。而優人于歌舞調戲外，且兼以競技為事矣。

漢之俳優，亦用以樂人，而非以樂神。《鹽鐵論·散不足篇》雖云：「富者祈名岳，望山川，椎牛擊鼓，戲倡舞像。」然《漢書·禮樂志》載：「郊祭樂人員，初無優人，惟朝賀置酒陳前殿房中，有常從倡三十人，常從象人（孟康曰：象人，若今戲魚蝦獅子者也。韋昭曰：著假面者也。）四人，詔隨常從倡十六人，秦倡員二十九人，秦倡象人員三人，詔隨秦倡一人，此外尚有黃門倡。此種倡人，以郭舍人例之，亦當以歌舞調謔為事。以倡而兼象人，則又兼以競技為事，蓋自漢初已有之，《賈子新書·匈奴篇》所陳者是也。

至武帝元封三年，而角抵戲始興。《史記·大宛傳》：「安息以黎軒善眩人獻于漢。是時上方巡狩海上，乃悉從外國客，大觳抵，出奇戲諸怪物，及加其眩者之工。而觳抵奇戲歲增變甚盛，益興，自此始。」按角抵者，應劭曰：「角者，角技也；抵者，相抵觸也。」文穎曰：「名此樂為角抵者，兩兩相當，角力角技藝射御，故名角抵，蓋雜技樂也。」是角抵以角技為義，故所包頗廣，後世所謂百戲者是也。角抵之地，漢時在平樂觀。觀張衡《西京賦》所賦平樂事，殆兼諸技而有之。「烏獲扛鼎，都盧尋橦，衝狹燕濯，胸突銛鋒，跳丸劍之揮霍，走索上而相逢。」則角力角技之本事也。「巨獸之為曼延，舍利之化僬車，吞刀吐火，雲霧杳冥」，所謂加眩者之工而增變者也。「總會僬倡，戲豹舞羆，白

# 宋元戲曲史

**一、上古至五代之戲劇**

四

虎鼓瑟，蒼龍吹箎」，則假面之戲也。「女媧坐而長歌，聲清暢而委蛇，洪崖立而指揮，

被毛羽之襂襹，度曲未終，雲起雪飛」，則歌舞之人，又作古人之形象矣。「東海黃公，

赤刀粵祝，冀厭百虎，卒不能救」，則且敷衍故事矣。至李尤《平樂觀賦》（《藝文類聚》

六十三）亦云：「有儸駕雀，其形蚴虬，騎驢馳射，狐兔驚走，侏儒巨人，戲謔爲偶。」則

明明有俳優在其間矣。及元帝初元五年，始罷角抵，然其支流之流傳于後世者尚多，故

張衡、李尤在後漢時，猶得取而賦之也。

至魏明帝時，復修漢平樂故事。《魏略》（《魏志·明帝紀》裴注所引）：「帝引穀水

過九龍殿前，水轉百戲。歲首，建巨獸，魚龍曼延，弄馬倒騎，備如漢西京之制。」故魏

時優人，乃復著聞。《魏志·齊王紀》注引《世語》及《魏氏春秋》云：「司馬文王鎮許昌，

徵還擊姜維，至京師，帝于平樂觀，以臨軍過中領軍許允，與左右小臣謀，因文王辭，殺

之，勒其衆以退大將軍，已書詔于前。文王入，帝方食粟，優人雲午等唱曰：「青頭雞，

青頭雞。」青頭雞者，鴨也（謂押詔書），帝懼，不敢發。」又《魏書》（裴注引）載：司馬

師等《廢帝奏》亦云：「使小優郭懷、袁信于廣望觀下作遼東妖婦，嬉褻過度，道路行

人掩目。」太后廢帝令亦云：「日延倡優，恣其醜謔。」則此時倡優亦以歌舞戲謔爲事；

其作遼東妖婦，或演故事，蓋猶漢世角抵之餘風也。

晋時優戲，殊無可考。惟《趙書》（《太平御覽》卷五百六十九引）云：「石勒參軍

周延爲館陶令，斷官絹數萬匹，下獄，以八議宥之。後每大會，使俳優著介幘，黃絹單

衣。優問：「汝何官，在我輩中？」曰：「我本爲館陶令。」斗數單衣，曰：「正坐取是，

入汝輩中。」以爲笑。」唐段安節《樂府雜錄》，亦載此事云：「參軍始自後漢館陶令石

耽。」然後漢之世，尚無參軍之官，則《趙書》之說殆是。此事雖非演故事而演時事，又

專以調謔爲主，然唐宋以後，腳色中有名之參軍，實出于此。自此以後迄南朝，亦有俗

樂。梁時設樂，有曲、有舞、有技；然六朝之季，恩幸雖盛，而俳優罕聞，蓋視魏晋之優，

# 宋元戲曲史

**一、上古至五代之戲劇**

五

殆未有以大異也。

由是觀之，則古之俳優，但以歌舞及戲謔爲事。自漢以後，則間演故事；而合歌舞以演一事者，實始于北齊。顧其事至簡，與其謂之戲，不若謂之舞之爲當也。然後世戲劇之源，實自此始。《舊唐書·音樂志》云：『代面出于北齊。北齊蘭陵王長恭，才武而面美，常著假面以對敵。嘗擊周師金墉城下，勇冠三軍，齊人壯之，爲此舞以效其指揮擊刺之容，謂之《蘭陵王入陣曲》。』《樂府雜錄》與崔令欽《教坊記》所載略同。又《教坊記》云：『《踏搖娘》：北齊有人姓蘇，皰鼻，實不仕，而自號爲郎中。嗜飲酗酒，每醉，輒毆其妻。妻銜悲訴于鄰里。時人弄之：丈夫著婦人衣，徐步入場，行歌。每一疊，旁人齊聲和之云：「踏搖和來，踏搖娘苦和來。」以其且步且歌，故謂之踏搖；以其稱冤，故言苦。及其夫至，則作毆鬥之狀，以爲笑樂。』此事《舊唐書·音樂志》及《樂府雜錄》亦紀之。但一以蘇爲隋末河內人，一以爲後周士人。齊、周、隋相距，歷年無幾，而《教坊記》所紀獨詳，以爲齊人，或當不謬。此二者皆有歌有舞，以演一事。而前此雖有歌舞，未用之以演故事；雖演故事，未嘗合以歌舞，不可謂非優戲之創例也。蓋魏、齊、周三朝，皆以外族入主中國，其與西域諸國，交通頻繁，龜茲、天竺、康國、安國等樂，皆于此時入中國。而龜茲樂則自隋唐以來，相承用之，以迄于今。此時外國戲劇，當與之俱入中國。如《舊唐書·音樂志》所載《撥頭》一戲，其最著之例也。案《蘭陵王》《踏搖娘》二舞，《舊志》列之歌舞戲中，其間尚有《撥頭》。《志》云：『《撥頭》者，出西域。胡人爲猛獸所噬，其子求獸殺之，爲此舞以象之也。』《樂府雜錄》謂之『鉢頭』，此語之爲外國語之譯音，固不待言；且于國名、地名、人名三者中，必居其一焉。其人中國，不審在何時。按《北史·西域傳》有拔豆國去代五萬一千里（按五萬一千里，必有誤字，《北史·西域傳》諸國，雖大秦之遠，亦僅去代三萬九千四百里，拔豆上之南天竺國去代三萬一千五百里，叠伏羅國去代三萬一千里，此五萬一千里，疑亦三萬一千里

之誤也。）隋唐二《志》，即無此國，蓋于後魏之初一通中國，後或亡或隔絕，已不可知。如使『撥頭』與『拔豆』爲同音異譯，而此戲出于拔豆國，或由龜兹等國而入中國，則其時自不應在隋唐以後，或北齊時已有此戲。而《蘭陵王》《踏搖娘》等戲，皆模仿而爲之者歟。

此種歌舞戲，當時尚未盛行，實不過爲百戲之一種。蓋漢魏以來之角抵奇戲，尚行于南北朝，而北朝尤盛。《魏書‧樂志》言：『太宗增修百戲，撰合大曲。』《隋書‧音樂志》亦云：『齊武平中，有魚龍爛漫，俳優侏儒，（中略）奇怪异端，百有餘物，名爲百戲。周明帝武成間，朔旦會群臣，亦用百戲。及宣帝時，徵齊散樂人并會京師爲之。至隋煬帝大業二年，突厥染干來朝，煬帝欲誇之，總追四方散樂，大集東都。自是每歲正月，萬國來朝，留至十五日，于端門外建國門內，綿亘八里，列爲戲場。百官起棚夾路，從昏至旦，以縱觀，至晦而罷。伎人皆衣錦繡繒彩，其歌舞者多爲婦人服，鳴環珮，飾以

# 宋元戲曲史

## 一、上古至五代之戲劇

花旄者，殆三萬人。』故柳彧上書謂：『鳴鼓聒天，燎炬照地，人戴獸面，男爲女服，倡優雜技，詭狀异形。』（《隋書‧柳彧傳》薛道衡《和許給事〈善心戲場轉韻詩〉》《初學記》卷十五），所咏亦略同。雖侈靡跨于漢代，然視張衡之賦西京，李尤之賦平樂觀，其言固未有大异也。

至唐而所謂歌舞戲者，始多概見。有本于前代者，有出新撰者，今備舉之。

一、《代面》《大面》

《舊唐書‧音樂志》一則（見前）。

《樂府雜錄》鼓架部條：『有代面，始自北齊神武弟，有膽勇，善戰鬥，以其顏貌無威，每入陣即著面具，後乃百戰百勝。戲者衣紫，腰金，執鞭也。』

《教坊記》：『大面，出北齊蘭陵王長恭，性膽勇，而貌婦人，自嫌不足以威敵，乃刻爲假面，臨陣著之，因爲此戲，亦入歌曲。』

# 宋元戲曲史

## 一、上古至五代之戲劇

### 二、《撥頭》《鉢頭》

《舊唐書·音樂志》一則（見前）。

《樂府雜錄》鼓架部條：「鉢頭：昔有人父爲虎所傷，遂上山尋其父尸。山有

八折，故曲八疊。戲者被髮素衣，面作啼，蓋遭喪之狀也。」

### 三、《踏搖娘》《蘇中郎》《蘇郎中》

《舊書·音樂志》：「踏搖娘生于隋末河內。河內有人，貌惡而嗜酒，常自號

郎中。醉歸，必毆其妻。其妻美色善歌，爲怨苦之辭。河朔演其聲而被之弦管，因

寫其夫之容。妻悲訴，每搖頓其身，故號『踏搖娘』。近代優人改其制度，非舊旨

也。」

《樂府雜錄》鼓架部條：「《蘇中郎》：後周士人蘇葩，嗜酒落魄，自號中郎。

每有歌場，輒入獨舞。今爲戲者，著緋、帶帽，面正赤，蓋狀其醉也。即有踏搖娘。」

### 四、參軍戲

《教坊記》一則（見前）。

《樂府雜錄》俳優條：「開元中，黃旛綽、張野狐弄參軍。始自漢館陶令石耽。

耽有贓犯，和帝惜其才，免罪。每宴樂，即令衣白夾衫，命俳優弄辱之，經年乃放。

後爲參軍，誤也。開元中，有李僊鶴善此戲，明皇特授韶州同正參軍，以食其祿。

是以陸鴻漸撰詞，言韶州參軍，蓋由此也。」

趙璘《因話錄》（卷一）：「肅宗宴于宮中，女優有弄假官戲，其綠衣秉簡者，

謂之參軍椿。」

范攄《雲溪友議》（卷九）：元稹廉問浙東，『有俳優周季南、季崇，及妻劉采

春，自淮甸而來，善弄《陸參軍》，歌聲徹雲』。

（附）《五代史·吳世家》：「徐氏之專政也，楊隆演幼懦，不能自持；而知訓

# 宋元戲曲史

## 一、上古至五代之戲劇

尤凌侮之。嘗飲酒樓上，命優人高貴卿侍酒，知訓爲參軍，隆演鶉衣髽髻爲蒼鶻。

（附）姚寬《西溪叢語》（下）引《吳史》：「徐知訓恃威驕淫，調謔王，無敬長之心。嘗登樓狎戲，荷衣木簡，自稱參軍，令王髽髻鶉衣，爲蒼頭以從。」

五、《樊噲排君難》戲　《樊噲排闥》劇

《唐會要》（卷三十三）：「光化四年正月，宴于保寧殿，上制曲，名曰《贊成功》。時鹽州雄毅軍使孫德昭等，殺劉季述反正，帝乃製曲以襃之，仍作《樊噲排君難》戲以樂焉。」

宋敏求《長安志》（卷六）：「昭宗宴李繼昭等將于保寧殿，親製《贊成功》曲以襃之，仍命伶官作《樊噲排君難》戲以樂之。」

陳暘《樂書》（卷一百八十六）：「昭宗光化中，孫德昭之徒刃劉季述，始作《樊噲排闥》劇。」

此五劇中，其出于後趙者一（參軍），出于北齊或周、隋者二（《大面》《踏搖娘》），出于西域者一（《撥頭》），惟《樊噲排君難》戲乃唐代所自製，且其佈置甚簡，而動作有節，固與《破陣樂》《慶善樂》諸舞，相去不遠。其所異者，在演故事一事耳。顧唐代歌舞戲之發達，雖止于此，而滑稽戲則殊進步。此種戲劇，優人恒隨時地而自由爲之；雖不必有故事，而恒托爲故事之形；惟不容合以歌舞，故與前者稍異耳。其見于載籍者，兹復彙舉之，其可資比較之助者，頗不少也。

《資治通鑑》（卷二百十二）：「侍中宋璟，疾負罪而妄訴不已者，悉付御史臺治之。謂中丞李謹度曰：『服不更訴者，出之；尚訴未已者，且繫。』由是人多怨者。會天旱，優人作魃狀，戲于上前。問：『魃何爲出？』對曰：『奉相公處分。』又問：『何故？』對曰：『負罪者三百餘人，相公悉以繫獄抑之，故魃不得不出。』上心以爲然。」

《舊唐書·文宗紀》：「太和六年二月己丑寒食節，上宴群臣于麟德殿。是日，雜戲人弄孔子。帝曰：「孔子古今之師，安得侮黷。」亟命驅出。」

高彥休《唐闕史》（卷下）：「咸通中，優人李可及者，滑稽諧戲，獨出輩流。雖不能託諷匡正，然智巧敏捷，亦不可多得。嘗因延慶節，緇黃講論畢，次及倡優為戲，可及乃儒服險巾，褒衣博帶，攝齊以升講座，自稱「三教論衡」。其隅坐者問曰：「既言博通三教，釋迦如來是何人？」對曰：「是婦人。」問者驚曰：「何也？」對曰：「《金剛經》云：敷座而坐。或非婦人，何煩夫坐，然後兒坐也。」上為之啟齒。又問：「太上老君何人也？」對曰：「亦婦人也。」問者益所不喻。乃曰：「《道德經》云：吾有大患，是吾有身，及吾無身，吾復何患。倘非婦人，何患乎有娠乎？」上大悅。又問：「文宣王何人也？」對曰：「婦人也。」問者曰：「何以知之？」對曰：「《論語》云：沽之哉！沽之哉！吾待賈者也。向非婦人，待嫁奚為？」

# 宋元戲曲史

## 一、上古至五代之戲劇

九

上意極歡，寵錫甚厚。翌日，授環衛之員外職。」

唐無名氏《玉泉子真錄》（《說郛》卷四十六）：「崔公鉉之在淮南，嘗俾樂工集其家僮，教以諸戲。一日，其樂工告以成就，且請試焉。鉉命閱于堂下，與妻李坐觀之。僮以李氏妒忌，即以數僮衣婦人衣，曰妻曰妾，列于旁側。一僮則執簡束帶，旋辟唯諾其間。張樂，命酒，不能無屬意者，李氏未之悟也。久之，戲愈甚，悉類李氏平昔所嘗為。李氏雖少悟，以其戲偶合，私謂不敢而然，且觀之。僮志在發悟，愈益戲之。李果怒，罵之曰：「奴敢無禮，吾何嘗如此。」僮指之，且出，曰：「咄！咄！赤眼而作白眼謼乎？」鉉大笑，幾至絕倒。」

孫光憲《北夢瑣言》（卷六）：「光化中，朱樸自《毛詩》博士登庸，恃其口辯，可以立致太平。由藩邸引導，聞于昭宗，遂有此拜。對揚之日，面陳時事數條，每言「臣為陛下致之」。洎操大柄，無以施展，自是恩澤日衰，中外騰沸。內宴日，俳

優穆刀陵作念經行者，至御前曰：「若是朱相，即是非相。」翌日出官。

附：五代

《北夢瑣言》（卷十四）：「劉仁恭之軍，爲汴帥敗于內黃。敗于唐河。他日命使聘汴，汴帥開宴，俳優戲醫病人以譏之。且問：「病狀內黃，以何藥可瘥？」其聘使謂汴帥曰：「內黃，可以唐河水浸之，必愈。」賓主大笑。」

錢易《南部新書》（卷癸）：「王延彬獨據建州，稱僞號。一旦大設，伶官作戲，辭云：「祇聞有泗州和尚，不見有五縣天子。」」

鄭文寶《江南餘載》（卷上）：「徐知訓在宣州，聚斂苛暴，百姓苦之。入觀侍宴，伶人戲，作綠衣大面若鬼神者。旁一人問：「誰？」對曰：「我宣州土地神也，吾主人入觀，和地皮掘來，故得至此。」」

又（卷上）：「張崇帥廬州，人苦其不法。因其入觀，相謂曰：「渠伊必不來矣。」崇聞之，計口徵渠伊錢。明年又入觀，人不敢交語，唯道路相目，捋鬚爲慶而已。崇歸，又徵捋鬚錢。其在建康，伶人戲爲死而獲譴者，曰：「焦湖百里，一任作獺。」」

觀上文之所彙集，知此種滑稽戲，始于開元，而盛于晚唐。以此與歌舞戲相比較，則一以歌舞爲主，一以言語爲主；一則演故事，一則諷時事；一爲應節之舞蹈，一爲隨意之動作；；一可永久演之，一時一地外，不容施于他處：此其相異者也。而此二者之關紐，實在《參軍》一戲。《參軍》之戲，本演石耽或周延故事。又《雲溪友議》謂『周季南等弄《陸參軍》』，『歌聲徹雲』，則似爲歌舞劇。然至唐中葉以後，所謂參軍者，不必演石耽或周延。凡一切假官，皆謂之參軍。《因話錄》所謂『女優弄假官戲，其綠衣秉簡者，謂之參軍椿』是也。由是參軍一色，遂爲脚色之主。其與之相對者，謂之蒼鶻。李義山《驕兒詩》：「忽復學參軍，按聲喚蒼鶻。」《五代史·吳世家》所紀，足以證

# 宋元戲曲史

一、上古至五代之戲劇

之。上所載滑稽劇中，無在不可見此二色之對立。如李可及之儒服險巾，褒衣博帶；崔鉉家童之執簡束帶，旋辟唯諾；南唐伶人之綠衣大面，作宣州土地神：皆所謂參軍者爲之，而與之對待者，則爲蒼鶻。此説觀下章所載宋代戲劇，自可瞭然，此非想象之説也。要之：唐、五代戲劇，或以歌舞爲主，而失其自由；或演一事，而不能被以歌舞。其視南宋、金、元之戲劇，尚未可同日而語也。

# 宋元戲曲史

## 一、上古至五代之戲劇

# 二、宋之滑稽戲

今日流傳之古劇，其最古者出于金、元之間。觀其結構，實綜合前此所有之滑稽戲及雜戲、小說為之者也。又宋、元之際，始有南曲、北曲之分，此二者，亦皆綜合宋代各種樂曲而為之者也。今欲溯其發達之迹，當分為三章論之：一、宋之滑稽戲；二、宋之雜戲小說；三、宋之樂曲是也。

宋之滑稽戲，大略與唐滑稽戲同，當時亦謂之雜劇。茲復彙集之如下：

范鎮《東齋紀事》（卷一）：「賞花、釣魚，賦詩，往往有宿構者。天聖中，永興

劉攽《中山詩話》：「祥符、天禧中，楊大年、錢文僖、晏元獻、劉子儀以文章立朝，為詩皆宗李義山，後進多竊義山語句。嘗內宴，優人有為義山者，衣服敗裂，告人曰：「吾為諸館職挦撦至此。」聞者歡笑。」

## 宋元戲曲史

二、宋之滑稽戲

一二

軍進山水石適至，會命賦山水石，其間多荒惡者，蓋出其不意耳。中坐，優人入戲，各執筆若吟詠狀。其一人忽仆于界石上，眾扶掖起之。既起，曰：「數日來作賞花釣魚詩，準備應制，却被這石頭擦倒。」左右皆大笑。翌日，降出其詩，令中書銓定。

秘閣校理韓義最為鄙惡，落職與外任。」

張師正《倦游雜錄》（江少虞《皇朝事實類苑》卷六十四引）：「景祐末，詔以鄭州為奉寧軍，蔡州為淮康軍。范雍自侍郎領淮康節鉞，鎮延安。時羌人旅拒成邊之卒，延安為盛。有內臣盧押班者，為鈐轄，心常輕范。一日軍府開宴，有軍伶人雜劇，稱參軍夢得一黃瓜，長丈餘，是何祥也？一伶賀曰：「黃瓜上有刺，必作黃州刺史。」一伶批其頰曰：「若夢見鎮府蘿蔔，須作蔡州節度使？」范疑盧所教，即取二伶杖背，黥為城旦。」

宋無名氏《續墨客揮犀》（卷五）：「熙寧九年，太皇生辰，教坊例有獻香雜劇。

# 宋元戲曲史

## 二、宋之滑稽戲

時判都水監侯叔獻新卒，伶人丁僊現假爲一道士善出神，一僧善入定。或詰其出神何所見，道士云：「近曾出神至大羅，見玉皇殿上，有一人披金紫，熟視之，乃本朝韓侍中也。手捧一物，竊問旁立者，曰：韓侍中獻國家金枝玉葉萬世不絕圖。」僧曰：「近入定到地獄，見閻羅殿側，有一個衣緋垂魚，細視之，乃判都水監侯工部也。手中亦擎一物，竊問左右，云：爲奈何水淺，獻圖欲別開河道耳。」時叔獻興水利以圖恩賞，百姓苦之，故伶人有此語。」（江少虞《皇朝事實類苑》卷六十五引此條作《倦游雜錄》。）

朱彧《萍洲可談》（卷三）：「熙寧間，王介甫行新法，（中略）其時多引人上殿。伶人對上作俳，跨驢直登軒陛，左右止之。其人曰：「將謂有腳者盡上得。」薦者少沮。」

陳師道《談叢》（卷一）：「王荊公改科舉，暮年乃覺其失，曰：「欲變學究爲秀才，不謂變秀才爲學究也。」蓋舉子專誦《王氏章句》而不解其義，正如學究誦注疏爾。教坊雜戲亦曰：「學《詩》于陸農師，學《易》于龔深之（之當作父）。」蓋譏士之寡聞也。」

王辟之《澠水燕談錄》（卷十）：「頃有秉政者，深被眷倚，言事無不從。一日御宴，教坊雜劇爲小商，自稱姓趙，以瓦甌賣沙糖。道逢故人，喜而拜之。伸足誤踏甌倒，糖流于地。小商彈指嘆息曰：「甜采，你即溜也，怎奈何？」左右皆笑。俚語以王姓爲甜采。」

李廌《師友談記》：「東坡先生近令門人作《人不易物賦》，或戲作一聯曰：「伏其几而襲其裳，豈爲孔子；學其書而戴其帽，未是蘇公。」（士大夫近年仿東坡桶高檐短帽，名曰子瞻樣）廌因言之。公笑曰：「近扈從醴泉觀，優人以相與自誇文章爲戲者，一優丁僊現曰：『吾之文章，汝輩不可及也。』衆優曰：『何也？』

一三

# 宋元戲曲史

## 二、宋之滑稽戲

曰：「汝不見吾頭上子瞻乎？」上爲解顏，顧公久之。」

《萍洲可談》（卷三）：「王德用爲使相，黑色，俗號黑相。嘗與北使伴射，使已中的，黑相取箭銲頭，一發破前矢，俗號劈箭箭。姚麟亦善射，爲殿帥十年，伴射，嘗蒙獎賜。崇寧初，王恩以遭遇處位殿帥，不習弓矢，歲歲以伴射爲窘。伶人對御作俳，先一人持一矢入，曰：「黑相劈笞箭，售錢三百萬。」又一人持八矢入，曰：「老姚射不輸箭，售錢三百萬。」後二人挽箭一車入，曰：「車箭賣一錢。」或問：「此何人家箭，價賤如此？」答曰：「王恩不及埃箭。」」

又：「崇寧鑄九鼎，帝鼐居中，八鼎各鎮一隅。是時行當十錢，蘇州無賴子弟冒法盜鑄。會浙中大水，伶人對御作俳：今歲東南大水，乞遣彤鼎往鎮蘇州。或作鼎神附奏云：「不願前去，恐一例鑄作當十錢。」朝廷因治章縡之獄。」

曾敏行《獨醒雜志》（卷九）：「崇寧二年，鑄大錢，蔡元長建議，俾爲折十。民間不便，優人因內宴，爲賣漿者，或投一大錢，飲一杯，而索償其餘。賣漿者對以方出市，未有錢，可更飲漿。乃連飲至于五六，其人鼓腹曰：「使相公改作折百錢，奈何！」上爲之動。法由是改。又，大農告乏，時有獻糜俸減半之議。優人乃爲衣冠之士，自束帶衣裾，被身之物，輒除其半。衆怪而問之，則曰：「減半。」已而，兩足共穿半袴，蹩而來前。復問之，則又曰：「減半。」乃長嘆曰：「但知減半，豈料難行。」語傳禁中，亦遂罷議。」

洪邁《夷堅志》丁集（卷四）：「俳優侏儒，周技之下且賤者。然亦能因戲語而箴諷時政，有合于古矇誦工諫之義，世目爲雜劇者是已。崇寧初，斥遠元祐忠賢，禁錮學術，凡偶涉其時所爲所行，無論大小，一切不得志。伶者對御爲戲：推一參軍作宰相，據坐，宣揚朝政之美。一僧乞給公據遊方，視其戒牒，則元祐三年者，立塗毀之，而加以冠巾。一道士失亡度牒，聞被載時，亦元祐也，剝其羽服，使

# 宋元戲曲史

**二、宋之滑稽戲**

爲民。一士人以元祐五年獲薦，當免舉，禮部不爲引用，來自言，即押送所屬屏斥。已而，主管宅庫者附耳語曰：「今日在左藏庫，請相公料錢一千貫，盡是元祐錢，合取鈞旨。」其人俯首久之，曰：「從後門搬入去。」副者舉所持挺杖其背，曰：「你做到宰相，元來也祇要錢！」是時，至尊亦解顏。

又：『蔡京作宰，弟卞爲元樞。下乃王安石婿，尊崇婦翁。當孔廟釋奠時，躋于配享而封舒王。優人設孔子正坐，顏、孟與安石侍側。孔子命之坐，安石揖孟子居上，孟辭曰：「天下達尊，爵居其一，軻近蒙公爵，相公貴爲真王，何必謙光如此。」遂揖顏，曰：「回也陋巷匹夫，平生無分毫事業，公爲命世真儒，位貌有間，辭之過矣。」安石遂處其上。夫子不能安席，亦避位。安石惶懼拱手，云：「不敢。」往復未決。子路在外，情憤不能堪，徑趨從禮室，挽公冶長臂而出。公冶爲窘迫之狀，謝曰：「長何罪？」乃責數之曰：「汝全不救護丈人，看取別人家女婿。」其意以讖卞也。時方議欲升安石于孟子之上，爲此而止。』

又：『又常設三輩爲儒、道、釋，各稱頌其教。儒者曰：「吾之所學：仁、義、禮、智、信，曰五常。」遂演暢其旨，皆采引經書，不雜媟語。次至道士，曰：「吾之所學：金、木、水、火、土，曰五行。」亦說大意。末至僧，僧抵掌曰：「二子腐生常談，不足聽。吾之所學，生、老、病、死、苦，曰五化。藏經淵奧，非汝等所得聞。當以現世佛菩薩法理之妙，爲汝陳之。盍以次問我？」曰：「敢問生？」曰：「內自太學辟雍，外至下州偏縣，凡秀才讀書者，盡爲三舍生。華屋美饌，月書季考，三歲大比，脫白挂綠，上可以爲卿相。國家之于生也如此。」曰：「敢問老？」曰：「老而孤獨貧困，必淪溝壑，今所在立孤老院，養之終身。國家之于老也如此。」曰：「敢問病？」曰：「不幸而有疾，家貧不能拯療，于是有安濟坊，使之存處，差醫付藥，責以十全之效。其于病也如此。」曰：「敢問死？」曰：「死者，人所不免，惟

# 宋元戲曲史

## 二、宋之滑稽戲

一六

貧民無所歸，則擇空隙地爲漏澤園；無以斂，則與之棺，使得葬埋。春秋享祀，恩及泉壤。其于死也如此。」曰：「敢問苦？」其人瞑目不應，陽若惻悚然。促之再三，乃蹙額答曰：「祇是百姓一般受無量苦。」徽宗爲惻然長思，弗以爲罪。』

周密《齊東野語》（卷二十）：『宣和間，徽宗與蔡攸輩在禁中，自爲優戲。上作參軍趨出，攸戲上曰：「陛下好個神宗皇帝。」上以杖鞭之曰：「你也好個司馬丞相。」』

又（卷十）：『宣和中，童貫用兵燕薊，敗而竄。一日內宴，教坊進伎，爲三四婢，首飾皆不同。其一當額爲髻，曰：蔡大師家人也；其二髻偏墜，曰：鄭太宰家人也；；又一人滿頭爲髻如小兒，曰：童大王家人也。問其故。蔡氏者曰：「太師觀清光，此名朝天髻。」鄭氏者曰：「吾太宰奉祠就第，此懶梳髻。」至童氏者曰：「大王方用兵，此三十六髻也。」』（三十六計，走爲上計，宋人有此俗語。）

劉績《霏雪錄》：『宋高宗時，饔人淪餛飩不熟，下大理寺。優人扮兩士人，相貌各異。問其年，一曰甲子生，一曰丙子生。優人告曰：「此二人皆合下大理。」高宗問故，優人曰：「餛飩餅子皆生，與餛飩不熟者同罪。」上大笑，赦原饔人。』

張知甫《可書》：『金人自侵中國，惟以敲棒擊人腦而斃。紹興間，有伶人作雜戲云：「若要勝金人，須是我中國一件件相敵，乃可。且如金國有粘罕，我國有韓少保；金國有柳葉槍，我國有鳳凰弓，金國有鑿子箭，我國有鎖子甲；金國有敲棒，我國有天靈蓋。」人皆笑之。』

岳珂《桯史》（卷七）：『秦檜以紹興十五年四月丙子朔，賜第望僊橋；丁丑，賜銀絹萬四兩，錢千萬，彩千縑。有詔：「就第賜燕，假以教坊優伶。」宰執咸與。中席，優長誦致語，退。有參軍者前，褒檜功德，一伶以荷葉交椅從之。談語雜至，賓歡既洽。參軍方拱揖謝，將就椅，忽墜其幞頭，乃總髮爲髻，如行伍之巾，後有大

巾鑷，爲雙疊勝。伶指而問曰：「此何鑷？」曰：「二聖鑷。」遽以朴擊其首，曰：「爾但坐太師交椅，請取銀絹例物，此鑷掉腦後可也。」一坐失色。檜怒，明日下伶于獄，有死者。于是語禁始益繁。」

《夷堅志》丁集（卷四）：「紹興中，李椿年行經界量田法。方事之初，郡縣奉命嚴急，民當其職者頗困苦之。優者爲先聖先師，鼎足而坐。有弟子從末席起，咨叩所疑。孟子奮然曰：「仁政必自經界始。吾下世千五百年，其言乃爲聖世所施用，三千之徒皆不如。」顏子默默無語。或于傍笑曰：「使汝不是短命而死，也須做出一場害人事。」時秦檜方主李議，聞者畏獲罪，不待此段之畢，即以謗褻聖賢叱執送獄。明日，杖而逐出境。」

# 宋元戲曲史

## 二、宋之滑稽戲

一七

又：「壬戌省試，秦檜之子熺，侄昌時、昌齡，皆奏名。公議籍籍，而無敢輒語。至乙丑春首，優者即戲場，設爲士子赴南宮，相與推論知舉官爲誰。指侍從某尚書、某侍郎當主文柄，優長者非之曰：「今年必差彭越。」問者曰：「朝廷之上，不聞有此官員。」曰：「漢梁王也。」曰：「彼是古人，死已千年，如何來得？」曰：「前舉是楚王韓信，信、越一等人，，所以知今爲彭王。」問者嗤其妄，且扣厥指。笑曰：「若不是韓信，如何取得他三秦！」四座不敢領略，一哄而出。秦亦不敢明行譴罰云。」

明田汝成《西湖遊覽志餘》（卷二十二，此條當出宋人小說，未知所本）：「紹興間，內宴，有優人作善天文者，云：「世間貴官人，必應星象，我悉能窺之。法當用渾儀，設玉衡，若對其人窺之，則見星而不見其人；玉衡不能卒辦，用銅錢一文亦可。」乃令窺光堯，云：「帝星也。」秦師垣，曰：「相星也。」韓蘄王，曰：「將星也。」張循王，曰：「不見其星。」眾皆駭，復令窺之，曰：「中不見星，祇見張郡王在錢眼內坐。」殿上大笑。俊最多資，故譏之。」

张端义《贵耳集》（卷下）：「寿皇赐宰执宴，御前杂剧，妆秀才三人。首问曰：

「第一秀才，侨乡何处？」曰：「上党人。」次问：「第二秀才，侨乡何处？」曰：「泽

州人。」次问第三秀才，曰：「湖州人。」又问上党秀才：「汝乡出何生药？」曰：

「某乡出人参。」次问泽州秀才：「汝乡出甚生药？」曰：「出甘草。」次问：

「湖州出甚生药？」曰：「出黄药。」「如何湖州出黄药？」「最是黄药苦人！」当时

皇伯秀王在湖州，故有此语。寿皇即日召入，赐第，奉朝请。」

又：「何自然中丞，上疏乞朝廷并库，寿皇从之。方且讲究未定，御前有燕，

杂剧伶人妆一卖故衣者，持裤一腰，祗有一只裤口。买者得之，问：「如何着？」

卖者曰：「两脚并做一裤口。」买者曰：「裤却并了，祗恐行不得。」寿皇即寝此

议。」

《桯史》（卷十）：「淳熙间，胡给事元质既新贡院，嗣岁庚子，适大比，（中略）

# 宋元戲曲史

## 二、宋之滑稽戲

会初场赋题，出《舜闻善若决江河》，而以「闻善而行、沛然莫御」为韵。士既就案

矣。（中略）忽一老儒摘《礼部韵》示诸生，谓沛字惟十四泰有之，一为颠沛，一为

沛邑。注无沛决之义。惟它有霈字，乃从雨，为可疑。众曰是，哄然叩帘请。（中略）

或又咎其误，曰：「有雨头也得，无雨头也得。」

或入于房，执考校者一人殴之。考校者惶遽，急曰：「第二场更不敢也。」盖一时祈脱之辞。移时稍定，试司申「鼓

噪场屋」，胡以其不称于礼遇也，怒，物色为首者，尽系狱。章布益不平。既拆号，

例宴主司以劳还，毕三爵，优伶序进。有儒服立于前者，一人旁揖之，相与诧博洽，

辨古今，岸然不相下，因各求挑试所诵忆。其一问：「汉名宰相凡几？」儒服以萧、

曹以下，枚数之无遗。群优咸赞其能。乃曰：「汉吾言之矣。敢问唐三百年间，

名将帅何人也？」旁揖者亦诎指英、卫，以及季叶，曰：「张巡、许远、田万春。」儒

服奋起争曰：「巡、远之姓是也，万春之姓雷，历考史牒，未有以雷为田者。」揖者

不服，撐拒騰口。俄一綠衣參軍，自稱教授，前據几，二人敬質疑。曰：「是故雷姓。」揖者大詬，袒裼奮拳，教授遽作恐懼狀，曰：「有雨頭也得，無雨頭也得！」坐中方失色，知其諷己也。忽優有黃衣者，持令旗躍出稠人中，曰：「制置大學給事台旨：試官在座，爾輩安得無禮。」群優巫斂容，趨下，喏曰：「第二場更不敢也。」俠吒皆笑，席客大慚。明日遁去。遂釋繫者。胡意其為郡士所使，錄優而詰之，杖而出諸境。然其語盛傳至今。』

又（卷五）：『韓平原在慶元初，其弟仰胄為知閤門事，頗與密議，時人謂之大小韓，求捷徑者爭趨之。一日內宴，優人有為衣冠到選者，自叙履歷才藝，應得美官，而流滯銓曹，自春徂冬，未有所擬，方徘徊浩嘆。又為日者敧帽持扇，過其旁，遂邀使談庚甲，問以得祿之期。日者屬聲曰：「君命甚高，但于五星局中，財帛宮若有所礙。目下若欲亨達，先見小寒；更望事成，必見大寒可也。」優蓋以寒為韓。侍宴者皆縮頸匿笑。』

張仲文《白獺髓》（《說郛》卷三十八）：『嘉泰末年，平原公恃有扶日之功，凡事自作威福，政事皆不由內出。會內宴，伶人王公瑾曰：「今日政如客人賣傘，不由裏面。」』

葉紹翁《四朝聞見錄》（戊集）：『韓侂胄用兵既敗，為之鬚髮俱白，困悶不知所為。優伶因上賜侂胄宴，設樊遲、樊噲，旁有一人曰樊惱。又設一人，揖問遲：「誰與你取名？」對以夫子所取。則拜曰：「此聖門之高弟也。」又揖問噲，曰：「誰名汝？」對曰：「漢高祖所命。」則拜曰：「真漢家之名將也。」又揖惱，曰：「誰名汝？」對以「樊惱自取」。又因郭倪、郭果（按果當作倬）敗，因賜宴，優伶以生菱進于桌上，命二人移桌，忽生菱墜，盡碎。其一人曰：「苦，苦，苦！壞了多少生靈，祇因移果桌！」

# 宋元戲曲史

## 二、宋之滑稽戲

二〇

《貴耳集》（卷下）：「袁彥純尹京，專一留意酒政。煮酒賣盡，取常州宜興縣酒，衢州龍游縣酒在都下賣。御前雜劇，三個官人：一曰京尹，二曰常州太守，三曰衢州太守。三人爭坐位，常守讓京尹曰：『豈宜在我二州之下？』衢守爭曰：『京尹合在我二州之下。』常守問曰：『如何有此説？』衢守云：『他是我二州拍户。』寧廟亦大笑。」

又：「史同叔爲相日，府中開宴，用雜劇人。作一士人念詩，曰：『滿朝朱紫貴，盡是讀書人。』旁一士人曰：『非也，滿朝朱紫貴，盡是四明人。』自後相府有宴，二十年不用雜劇。」

《桯史》（卷十三）：「蜀伶多能文，俳語率雜以經史，凡制帥幕府之燕集，多用之。嘉定中，吳畏齋帥成都，從行者多選人，類以京削繫念。伶知其然。一日，爲古衣冠服數人，遊于庭，自稱孔門弟子。交質以姓氏，或曰常，或曰於，或曰吾。問其所蒞官，則合而應曰：『皆選人也。』固請析之。居首者率然對曰：『子乃不我知，《論語》所謂：常從事于斯矣，即某其人也。官爲從事而繫以姓，固理之然。』問其次，曰：『亦出《論語》，于從政乎何有，蓋即某官氏之稱。』又問其次，曰：『某又《論語》十七篇所謂：吾將仕者。』遂相與嘆詫，以選調爲淹抑。有慍惡其旁者，曰：『子之名不見于七十子，固聖門下第，盍叩十哲而請教焉？』如其言，見顏、閔方在堂，群而請益。子騫蹙額曰：『如之何？何必改！』冉公應之曰：『然！回也不改。』衆憮然不怡，曰：『無已，質諸夫子。』如之，夫子不答，久而曰：『鑽遂改火，急可已矣。』坐客皆愧而笑。聞者至今啓顏。優流侮聖言，直可誅絕。特記一時之戲語如此。」

《齊東野語》（卷十三）：「蜀優尤能涉獵古今，援引經史，以佐口吻，資笑談。制閫大宴，有優爲衣冠者數輩，皆稱爲當史丞相彌遠用事，選人改官，多出其門。

# 宋元戲曲史

## 二、宋之滑稽戲

孔門弟子，相與言吾儕皆選人。遂各言其姓，曰「吾爲常從事」，「吾爲吾將仕」，「吾爲路文學」。別有二人出，曰：「吾宰予也。夫子曰：於予與改。可謂僥幸。」其一曰：「吾顏回也。夫子曰：回也不改。吾爲四科之首而不改，汝何爲獨改？」曰：「吾鑽故，汝何不鑽？」曰：「汝之不改，宜也。何不鑽彌遠乎？」其離析文義，可謂侮聖言；而巧發微中，有足稱言者焉。有袁三者，名尤著。有從官姓袁者，制蜀，頗乏廉聲。群優四人，分主酒、色、財、氣，各誇張其好尚之樂，而餘者互譏笑之。至袁優，則曰：「吾所好者，財也。」因極言財之美利，衆亦譏誚不已。徐以手自指曰：「任你譏笑，其如袁丈好此何！」

又：「近者己亥，史岩之爲京尹，其弟以參政督兵于淮。一日內宴，伶人衣金紫，而幞頭忽脫，乃紅巾也。或驚問曰：「賊裹紅巾，何爲官亦如此？」傍一人答云：「如今做官的都是如此。」于是襒其衣冠，則有萬回佛自懷中墜地。其旁者曰：「他雖做賊，且看他哥哥面。」」

又：「女冠吳知古用事，人皆側目。內宴，參軍肆筵張樂，胥輩請僉文書，參軍怒曰：『吾方聽胥栗，可少緩。』請至再三，其答如前。胥擊其首曰：『甚事不被胥栗壞了！』蓋是俗呼黃冠爲胥栗也。」

又：「王叔知吳門曰，名其酒曰「徹底清」。錫宴日，伶人持一樽，誇于衆曰：『此酒名徹底清。』既而開樽，則濁醪也。旁誚之云：『汝既爲徹底清，却如何如此？』答云：『本是徹底清，被錢打得渾了。』」

羅大經《鶴林玉露》（卷三）：『端平間，真西山參大政，未及有所建置而薨。魏鶴山督師，亦未及有所設施而罷。臨安優人，裝一儒生，手持一鶴；別一儒生與之解後，問其姓名，曰：「姓鍾名庸。」問所持何物，曰：「大鶴也。」因傾蓋歡然，

# 宋元戲曲史

## 二、宋之滑稽戲

呼酒對飲。其人大嚼洪吸，酒肉靡有孑遺。忽顛仆于地，群數人曳之不動。一人乃批其頰，大罵曰：「說甚《中庸》《大學》，吃了許多酒食，一動也動不得。」遂一笑而罷。或謂有使其爲此，以姍侮君子者，府尹乃悉黥其人。」

《西湖遊覽志餘》（卷二，不知其所本）：『丁大全作相，與董宋臣表裏。（中略）一日內宴，一人專打鑼，一人撲之，曰：「今日排當，不奏他樂，丁丁董董不已，何也？」曰：「方今事皆丁董，吾安得不丁董？」』

仇遠《稗史》（《說郛》卷二十五）：『至元丙子，北兵入杭，廟朝爲虛。有金姓者，世爲伶官，流離無所歸。一日，道遇左丞范文虎，向爲宋殿帥時，熟知其爲人，謂金曰：「來日公宴，汝來獻伎，不愁貧賤。」如期往，爲優戲，作諢曰：「某寺有鐘，寺僧不敢擊者數日，主僧問故，乃言鐘樓有巨神，神怪不敢登也。主僧巫往視之，神即跪伏投拜，主僧曰：『汝何神也？』答曰：『鐘神。』主僧曰：『既是鐘神，何故投拜？」眾皆大笑，范爲之不懌。其人亦不顧。識者莫不多之。」

## 附：遼金偽齊

《宋史·孔道輔傳》：『道輔奉使契丹，契丹宴使者，優人以文宣王爲戲，道輔艴然徑出。」

邵伯溫《聞見前錄》（卷十）：『潞公謂溫公曰：「吾留守北京，遣人入大遼偵事，回云：見遼主大宴群臣，伶人劇戲作衣冠者，見物必攫取懷之。有從其後以梃朴之者，曰：司馬端明耶？君實清名，在夷狄如此。」溫公愧謝。』

沈作喆《寓簡》（卷十）：『僞齊劉豫既僭位，大宴群臣。教坊進雜劇。有處士問星翁曰：「自古帝王之興，必有受命之符，今新主有天下，抑有嘉祥美瑞以應之乎？」星翁曰：「固有之。新主即位之前一日，有一星聚東井，真所謂符命也。」處士以杖擊之，曰：「五星，非一也，乃云聚耳。一星，又何聚焉？」星翁曰：「汝

二二二

固不知也。新主聖德，比漢高祖祇少四星兒裏。」

《金史·后妃傳》：章宗元妃李氏，勢位熏赫，『與皇后侔。一日，宴宮中，優

人玳瑁頭者，戲于上前。或問：「上國有何符瑞?」優曰：「汝不聞鳳凰見乎?」

曰：「知之而未聞其詳。」優曰：「其飛有四，所應亦異。若向上飛，則風雨順時；

向下飛，則五穀豐登；向外飛，則四國來朝；向裏飛（音同李妃），則加官進祿。」

上笑而罷』。

宋、遼、金三朝之滑稽劇，其見于載籍者略具于此。此種滑稽劇，宋人亦謂之雜劇，

或謂之雜戲。呂本中《童蒙訓》曰：『作雜劇者，打猛諢人，却打猛諢出。』吳自牧《夢

梁錄》亦云：『雜劇全用故事，務在滑稽。』孟元老《東京夢華錄》云：『聖節內殿雜戲，

爲有使人預宴，不敢深作諧謔。』則無使人時可知。是宋人雜劇，固純以詼諧爲主，與

唐之滑稽劇無異。但其中脚色，較爲著明，而佈置亦稍複雜。然不能被以歌舞，其去真

# 宋元戲曲史

## 二、宋之滑稽戲

正戲劇尚遠。然謂宋人戲劇，遂止于此，則大不然。雖明之中葉，尚有此種滑稽劇，觀

文林《琅邪漫鈔》，徐咸《西園雜記》，沈德符《萬曆野獲編》所載者，全與宋滑稽劇無

異。若以此概明之戲劇，未有不笑者也。宋劇亦然。故欲知宋元戲劇之淵源，不可不

兼于他方面求之也。

# 三、宋之小説雜戲

宋之滑稽戲，雖託故事以諷時事，然不以演事實爲主，而以所含之意義爲主。至其變爲演事實之戲劇，則當時之小説，實有力焉。

小説之名起于漢。《西京賦》云：「小説九百，本自虞初。」《漢書・藝文志》有『《虞初周説》九百四十四篇』。其書之體例如何，今無由知。唯《魏略》（《魏志・王粲傳》注引）言：「臨淄侯植，誦俳優小説數千言。」則似與後世小説，已不相遠。六朝時，干寶、任昉、劉義慶諸人，咸有著述，至唐而大盛。今《太平廣記》所載，實集其成。然但爲著述上之事，與宋之小説無與焉。宋之小説，則不以著述爲事，而以講演爲事。灌園耐得翁《都城紀勝》謂説話有四種：一小説，一説經，一説參請，一説史書。《夢粱録》（卷二十）所紀略同。《武林舊事》（卷六）所載諸色伎藝人中，有書會（謂説書會），

# 宋元戲曲史

### 三、宋之小説雜戲

二四

有演史，有説經諢經，有小説。而《都城紀勝》《夢粱録》均謂小説人能以一朝一代故事，頃刻間提破。則演史與小説，自爲一類。此三書所記，皆南渡以後之事；而其源則發于宋初。高承《事物紀原》（卷九）：『仁宗時，市人有能談三國事者，或採其説，加緣飾，作影人。』《東坡志林》（卷六）：王彭嘗云：『塗巷中小兒薄劣，爲其家所厭苦，輒與錢令聚坐，聽説古話，至説三國事。』云云。《東京夢華録》（卷五）所載京瓦伎藝，有霍四究説三分，尹常賣《五代史》。至南渡以後，有敷衍《復華篇》及《中興名將傳》者，見于《夢粱録》，此皆演史之類也。其無關史事者，則謂之小説。《夢粱録》云：「小説一名「銀字兒」」，如烟粉、靈怪、傳奇、公案、朴刀、杆棒、發跡變泰等事。」則其體例，亦當與演史大略相同。今日所傳之《五代平話》，實演史之遺；《宣和遺事》，殆小説之遺也。此種説話，以叙事爲主，與滑稽劇之但託故事者迥異。其發達之迹，雖略與戲曲平行；而後世戲劇之題目，多取諸此，其結構亦多依仿爲之，所以資戲劇之

發達者，實不少也。

至與戲劇更相近者，則爲傀儡。傀儡起于周季，《列子》以偃師刻木人事，爲在周穆王時，或係寓言，然謂列子時已有此事，當不誣也。《通典》則云：『《窟礧子》作偶人以戲，善歌舞，本喪家樂也。漢末始用之于嘉會。』其說本于應劭《風俗通》，則漢時固確有此戲矣。漢時此戲結構如何，雖不可考，然六朝之際，此戲已演故事。《顏氏家訓·書證篇》：『或問：「俗名傀儡子爲郭禿，有故實乎？」答曰：「《風俗通》云：諸郭皆諱禿，當是前世有姓郭而病禿者，滑稽調戲，故後人爲其象，呼爲郭禿。」』唐時傀儡戲中之郭郎實出于此，至宋猶有此名。唐之傀儡，亦演故事。《封氏聞見記》（卷六）：『大曆中，太原節度辛景雲葬日，諸道節度使使人修祭。范陽祭盤，最爲高大，刻木爲尉遲鄂公突厥鬥將之像，機關動作，不异于生。祭訖，靈車欲過，使者請曰：「對數未盡。」又停車，設項羽與漢高祖會鴻門

# 宋元戲曲史

三、宋之小說雜戲

二五

之象，良久乃畢。』至宋而傀儡最盛，種類亦最繁：有懸絲傀儡、走綫傀儡、杖頭傀儡、藥發傀儡、肉傀儡、水傀儡各種（見《東京夢華錄》《武林舊事》《夢粱錄》）。《夢粱錄》云：『凡傀儡，敷衍烟粉、靈怪、鐵騎、公案、史書、歷代君臣將相故事話本，或講史，或作雜劇，或如崖詞。（中略）大抵弄此，多虛少實，如《巨靈神》《朱姬大僊》等也。』則宋時此戲，實與戲劇同時發達，其以敷衍故事爲主，且較勝于滑稽劇。此于戲劇之進步上，不能不注意者也。

　　傀儡之外，似戲劇而非真戲劇者，尚有影戲。此則自宋始有之。《事物紀原》（卷九）：『宋朝仁宗時，市人有能談三國事者，或採其說加緣飾，作影人，始爲魏、吳、蜀三分戰爭之象。』《東京夢華錄》所載京瓦伎藝，有影戲，有喬影戲。南宋尤盛。《夢粱錄》云：『有弄影戲者，元汴京初以素紙雕簇，自後人巧工精，以羊皮雕形，以彩色裝飾，不致損壞。（中略）其話本與講史書者頗同，大抵真假相半。公忠者雕以正貌，奸邪者刻

以醜形，蓋亦寓褒貶于其間耳。」然則影戲之爲物，專以演故事爲事，與傀儡同。此亦有助于戲劇之進步者也。

以上三者，皆以演故事爲事。其以人演者，戲劇之外，尚有種種，亦戲劇之支流，而不可不一注意也。小説但以口演，傀儡、影戲則爲其形象矣，然而非以人演也。

三教　《東京夢華錄》（卷十）：十二月，『即有貧者三教人，爲一火，裝婦人神鬼，敲鑼擊鼓，巡門乞錢，俗呼爲打夜胡』。

訝鼓　《續墨客揮犀》（卷七）：『王子醇初平熙河，邊陲寧静，講武之暇，因教軍士爲訝鼓戲，數年間遂盛行于世。其舉動舞裝之狀，與優人之詞，皆子醇初製也。或云：「子醇初與西人對陣，兵未交，子醇命軍士百餘人，裝爲訝鼓隊，繞出軍前，虜見皆愕眙。進兵奮擊，大破之。」』《朱子語類》（卷一百三十九）亦云：『如舞訝鼓，其間男子、婦人、僧道、雜色，無所不有，但都是假的。』

## 三、宋之小説雜戲

舞隊　《武林舊事》（卷二）所紀舞隊，全與前二者相似。今列其目：

《查查鬼》《查大》《李大口》《一字口》《賀豐年》《長瓠斂》（《長頭》）《兔吉》《兔毛大伯》《吃遂》《大憨兒》《粗妲》《麻婆子》《快活三郎》《黃金杏》《黑判官》《快活三娘》《沈承務》《一臉膜》《猫兒相公》《洞公觜》《細妲》《河東子》《瞎遂》《王鐵兒》《交椅》《夾棒》《屏風》《男女竹馬》《男女杵歌》《大小斫刀鮑老》《交袞鮑老》《子弟清音》《女童清音》《諸國獻寶》《穿心國入貢》《孫武子教女兵》《六國朝》《四國朝》《過雲社》《緋緑社》《胡安女》《鳳阮稽琴》《撲蝴蝶》《迴陽丹》《火藥》《瓦盆鼓》《焦錘架兒》《喬三教》《喬親事》《喬樂神》《（馬明王）》《喬捉蛇》《喬學堂》《喬宅眷》《喬像生》《喬師娘》《獨自喬》《喬迎酒》《地儂》《旱劃船》《教象》《裝態》《村田樂》《鼓板》《踏撬》（一作《踏蹺》）《扑旗》《抱鑼裝鬼》《獅豹蠻牌》《十齋郎》《耍和尚》《劉袞》《散錢行》《貨郎》《打嬌惜》。

# 宋元戲曲史

三、宋之小説雜戲

其中裝作種種人物，或有故事。其所以异于戲劇者，則演劇有定所，此則巡回演之。然後來戲名曲名中，多用其名目，可知其與戲劇非毫無關係也。

二七

# 四、宋之樂曲

前二章既述宋代之滑稽戲及小説雜戲，後世戲劇之淵源，略可于此窺之。然後代之戲劇，必合言語、動作、歌唱，以演一故事，而後戲劇之意義始全。故真戲劇必與戲曲相表裏。然則戲曲之爲物，果如何發達乎？此不可不先研究宋代之樂曲也。

宋之歌曲，其最通行而爲人人所知者，是爲詞。亦謂之近體樂府，亦謂之長短句。其體始于唐之中葉，至晚唐、五代，而作者漸多，及宋而大盛。宋人宴集，無不歌以侑觴。然大率徒歌而不舞，其歌亦以一闋爲率。其有連續歌此一曲者，如歐陽公之〔采桑子〕，凡十一首；趙德麟之〔商調·蝶戀花〕，凡十首。一述西湖之勝，一咏《會真》之事，皆徒歌而不舞，其所以异于普通之詞者，不過重叠此曲，以咏一事而已。

其歌舞相兼者，則謂之傳踏（曾慥《樂府雅詞》卷上），亦謂之轉踏（王灼《碧鷄漫志》卷三），亦謂之纏達（《夢粱録》卷二十）。北宋之轉踏，恒以一曲連續歌之。每一首咏一事，共若干首則咏若干事。然亦有合若干首而咏一事者。《碧鷄漫志》（卷三）謂石曼卿作《拂霓裳轉踏》，述開元天寶遺事是也。其曲調唯〔調笑〕一調用之最多。

今舉其一例：

調笑轉踏　鄭僅（《樂府雅詞》卷上）

良辰易失，信四者之難并。佳客相逢，實一時之盛會。用陳妙曲，上助清歡。

女伴相將，調笑入隊。

秦樓有女字羅敷，二十未滿十五餘，金鐶約腕携籠去，攀枝折葉城南隅。使君

春思如飛絮，五馬徘徊芳草路，東風吹鬢不可親，日晚蠶饑欲歸去。

歸去，携籠女，南陌春愁三月暮，使君春思如飛絮，五馬徘徊頻駐。蠶饑日晚

空留顧，笑指秦樓歸去。

# 宋元戲曲史

四、宋之樂曲

二九

石城女子名莫愁，家住石城西渡頭，拾翠每尋芳草路，採蓮時過綠蘋洲。五陵

豪客青樓上，醉倒金壺待清唱，風高江闊白浪飛，急催艇子操雙槳。

雙槳，小舟蕩，喚取莫愁迎疊浪，五陵豪客青樓上，不道風高江廣。千金難買

傾城樣，那聽繞梁清唱。

綉戶朱簾翠幕張，主人置酒宴華堂，相如年少多才調，消得文君暗斷腸。斷腸

初認琴心挑，么弦暗寫相思調，從來萬曲不關心，此度傷心何草草！

草草，最年少，綉戶銀屏人窈窕，瑤琴暗寫相思調，一曲關心多少。臨邛客舍

成都道，苦恨相逢不早！（此三曲分詠羅敷、莫愁、文君三事，尚有九曲詠九事，文

多略之。）

　放隊

新詞宛轉遞相傳，振袖傾鬟風露前，月落烏啼雲雨散，遊人陌上拾花鈿。

此種詞前有勾隊詞，後以一詩一曲相間，終以放隊詞，則亦用七絕，此宋初體格如

此。然至汴宋之末，則其體漸變。《夢粱錄》（卷二十）：『在京時，祇有纏令纏達，有

引子尾聲爲纏令，引子後祇有兩腔迎互循環，間有纏達。』此纏達之音，與傳踏同，其爲

一物無疑也。吳《錄》所云，與上文之傳踏相比較，其變化之迹顯然。蓋勾隊之詞，變

而爲引子﹔放隊之詞，變而爲尾聲﹔曲前之詩，後亦變而用他曲：故云引子後祇有兩

腔迎互循環也。今纏達之詞皆亡，唯元劇中正宮套曲，其體例全自此出，觀第七章所引

例，自可瞭然矣。

傳踏之制，以歌者爲一隊，且歌且舞，以侑賓客。宋時有與此相似，或同實異名者，

是爲隊舞。《宋史·樂志》：『隊舞之制，其名各十。小兒隊凡七十二人：一曰柘枝隊，

二曰劍器隊，三曰婆羅門隊，四曰醉胡騰隊，五曰諢臣萬歲樂隊，六曰兒童感聖樂隊，

七曰玉兔渾脫隊，八曰异域朝天隊，九曰兒童解紅隊，十曰射雕回鶻隊。女弟子隊凡一

百五十三人：一曰菩薩蠻隊，二曰感化樂隊，三曰抛毬樂隊，四曰佳人剪牡丹隊，五曰拂霓裳隊，六曰採蓮隊，七曰鳳迎樂隊，八曰菩薩獻香花隊，九曰彩雲僊隊，十曰打毬樂隊。」其裝飾各由其隊名而异：如佳人剪牡丹隊，則衣紅生色砌衣，戴金冠，剪牡丹花；採蓮隊則執蓮花；菩薩獻香花隊則執香花盤。其舞未詳，其曲宋人或取以填詞。其中有拂霓裳隊，而《碧雞漫志》謂石曼卿作《拂霓裳傳踏》恐與傳踏爲一，或爲傳踏之所自出也。

宋時舞曲，尚有曲破。《宋史·樂志》：「太宗洞曉音律，製曲破二十九。」此在唐五代已有之，至宋時又藉以演故事。史浩《鄮峰真隱漫錄》之《劍舞》即是也。今錄其辭如下：

劍舞（《鄮峰真隱漫錄》卷四十六）

二舞者對廳立裀上，（下略）樂部唱〔劍器曲破〕，作舞一段了。二舞者同唱〔霜

# 宋元戲曲史

四、宋之樂曲

三〇

天曉角〕。

瑩瑩巨闕，左右凝霜雪；且向玉階掀舞，終當有用時節。唱徹，人盡說，寶此剛不折，內使奸雄落膽，外須遣豺狼滅。

樂部唱曲子，作舞《劍器曲破》一段。舞罷，二人分立兩邊。別二人漢裝者出，對坐。桌上設酒桌。竹竿子念：

『伏以斷蛇大澤，逐鹿中原，佩赤帝之真符，接蒼姬之正統。皇威既振，天命有歸，量勢雖盛于重瞳，度德難勝于隆準。鴻門設會，亞父輸謀，徒矜起舞之雄姿，厭有解紛之壯士。想當時之貫勇，激烈飛揚，宜後世之效顰，迴翔宛轉。雙鸞奏技，四座騰歡。』

樂部唱曲子，舞《劍器曲破》一段。一人左立者，上裀舞，有欲刺右漢裝者之勢，又一人舞進前，翼蔽之。舞罷，兩舞者并退。漢裝者亦退。復有兩人唐裝者出，

對坐，桌上設筆硯紙，舞者一人換婦人裝，立裀上。竹竿子念：

『伏以雲鬟聳蒼壁，霧縠罩香肌，袖翻紫電以連軒，手握青蛇而的皪，花影下遊龍自躍，錦裀上蹌鳳來儀，逸態橫生，瑰姿諳起，領此入神之技，誠為駭目之觀，巴女心驚，燕姬色沮。豈唯張長史草書大進，抑亦杜工部麗句新成。稱妙一時，流芳萬古，宜呈雅態，以洽濃歡。』

樂部唱曲子，舞《劍器曲破》一段，作龍蛇蜿蜒曼舞之勢。兩人唐裝者起。二舞者，一男一女，對舞，結《劍器曲破》徹。竹竿子念：

『項伯有功扶帝業，大娘馳譽滿文場，合茲二妙甚奇特，欲使嘉賓醼一觴。霍如羿射九日落，矯如群帝驂龍翔，來如雷霆收震怒，罷如江海含晴光。歌舞既終，相將好去。』

念了，二舞者出隊。

# 宋元戲曲史

## 四、宋之樂曲

三一

由此觀之，其樂有聲無詞，且于舞踏之中，寓以故事，頗與唐之歌舞戲相似。而其曲中有『破』有『徹』，蓋截大曲入破以後用之也。

此外兼歌舞之伎，則為大曲。大曲自南北朝已有此名。南朝大曲，則清商三調中之大曲，《宋書·樂志》所載者是也。北朝大曲，則《魏書·樂志》言之而不詳。至唐而雅樂、清樂、燕樂、西涼、龜茲、安國、天竺、疏勒、高昌樂中，均有大曲(見《大唐六典》卷十四《協律郎》條注)。然傳于後世者，唯胡樂大曲耳。其名悉載于《教坊記》，而其詞尚略存于《樂府詩集》近代曲辭中。宋之大曲，即自此出。教坊所奏，凡十八調四十大曲，《文獻通考》及《宋史·樂志》具載其目。此外亦尚有之，故又有『五十大曲』及『五十四大曲』之稱(詳見拙著《唐宋大曲考》，茲略之)。其曲辭之存于今日者，有董穎[薄媚]（《樂府雅詞》卷上）、曾布[水調歌頭]（王明清《玉照新志》卷二）史浩[採蓮]（《鄮峰真隱漫錄》卷四十五)三曲稍長，然亦非其全遍。其中間一二遍，則于宋詞

# 宋元戲曲史

## 四、宋之樂曲

中間遇之。大曲遍數，多至一二十。其各遍之名，則唐時有排遍、入破、徹（《樂府詩集》卷七十九）。而排遍、入破，又各有數遍。徹者，入破之末一遍也。宋大曲則王灼謂：『凡大曲有散序、靸、排遍、攧、正攧、入破、虛催、實催、袞遍、歇拍、殺袞，始成一曲，謂之大遍。』（《碧雞漫志》卷三）沈括亦云：『所謂大遍者，有序、引、歌、㩻、嗺、哨、催、攧、袞、破、行、中腔、踏歌之類，凡數十解。』（《夢溪筆談》卷五）沈氏所列各名，與現存大曲不合。王說近之。惟攧後尚有延遍，實催前尚有袞遍（即張炎《詞源》所謂中袞），唯宋人多裁截序與排遍，均不止一遍，排遍且多至八九，故大曲遍數，往往至于數十。而散用之。即其所用者，亦以聲與舞爲主，而不以詞爲主，故多有聲無詞者。自北宋時，葛守誠撰四十大曲，而教坊大曲，始全有詞。然南宋修內司所編《樂府混成集》，大曲一項，凡數百解，有譜無詞者居半（周密《齊東野語》卷十）則亦不以詞重矣。其攧、破、催、袞，以舞之節名之。此種大曲，遍數既多，自于敘事爲便，故宋人咏事多用之。今錄董穎〔薄媚〕，以示其一例。宋人大曲之存者，以此爲最長矣。

薄媚（西子詞）（《樂府雅詞》卷上）

排遍第八

怒濤捲雪，巍岫佈雲，越襟吳帶如斯。有客經遊，月伴風隨。值盛世，觀此江山美，合放懷，何事却興悲？不爲迴頭，舊國天涯，爲想前君事，越王嫁禍獻西施，吳即中深機。闔廬死，有遺誓，勾踐必誅夷。吳未干戈出境，倉卒越兵，投怒夫差，鼎沸鯨鯢。越遭勁敵，可憐無計脫重圍！歸路茫然，城郭邱墟，飄泊稽山裏。旅魂暗逐戰塵飛，天日慘無輝。

排遍第九

自笑平生，英氣凌雲，凛然萬里宣威。那知此際，熊虎塗窮，來伴麋鹿卑栖。既甘臣妾，猶不許，何爲計？爭若都燔寶器，盡誅吾妻子，徑將死戰決雄雌，天意

# 宋元戲曲史

四、宋之樂曲

恐憐之。偶聞太宰正擅權，貪賂市恩私。因將寶玩獻誠，雖脫霜戈，石室囚繫，憂

嗟又經時，恨不如巢燕自由歸。殘月朦朧，寒雨瀟瀟，有血都成淚。備嘗嶮厄反邦

畿，冤憤刻肝脾。

第十擷

種陳謀，謂吳兵正熾，越勇難施；破吳策，唯妖姬。有傾城妙麗，名稱（一作

字）西子歲方笄。算夫差惑此，須致顛危。范蠡微行，珠貝爲香餌，苧蘿不釣釣深

閨。吞餌果殊姿。素肌纖弱，不勝羅綺。鸞鏡畔，粉面淡匀，梨花一朵瓊壺裏，嫣

然意態嬌春，寸眸剪水，斜鬌鬆翠，人無雙宜。名動君王，綉履容易，來登玉陛。

入破第一

窣湘裙，搖漢珮，步步香風起。斂雙蛾，論時事，蘭心巧會君意。殊珍異寶，

猶自朝臣未與，妾何人，被此隆恩，雖令效死奉嚴旨。隱約龍姿忻悅，更把甘言說。

第二虛催

俄揮粉淚，靚妝洗。

辭俊美，質娉婷，天教汝衆美兼備。聞吳重色，憑汝和親，應爲靖邊陲。將別金門，

飛雲駛香車，故國難迴睇，芳心漸搖，迤邐吳都繁麗。忠臣子胥，預知道爲邦

崇，諫言先啟，願勿容其至。周亡褒姒，商傾妲己。吳王卻嫌胥逆耳，才經眼便深

恩愛，東風暗綻嬌蕊，彩鸞翻妒妒伊。得取次于飛共戲，金屋看承，他宮盡廢。

第三衮遍

華宴夕，燈搖醉，粉蔦苕，籠蟾桂。揚翠袖，含風舞，輕妙處，驚鴻態，分明是

瑤臺瓊榭，閬苑蓬壺景，盡移此地。花繞倦步，鶯隨管吹。寶帳暖，留春百和，馥鬱

融鴛被。銀漏永，楚雲濃，三竿日猶褪霞衣。宿醒輕腕嗅，宮花雙帶繫，合同心時，

波下比目，深憐到底。

# 宋元戲曲史

## 四、宋之樂曲

三四

### 第四催拍

耳盈絲竹，眼搖珠翠，迷樂事，宮闈內。爭知漸國勢陵夷。奸臣獻佞，轉恣奢淫，天譴歲屢饑。從此萬姓，離心解體。越遣使陰窺虛實，蚤夜營邊備。兵未動，子胥存，雖堪伐，尚畏忠義。斯人既戮，又且嚴兵捲土赴黃池，觀釁種蠡，方云可矣。

### 第五袞遍

機有神，征鼙一鼓，萬馬襟喉地。庭喋血，誅留守，憐屈服，斂兵還，危如此。當除禍本，重結人心，爭奈竟荒迷。戰骨方埋，靈旗又指。勢連敗，柔薆攜泣，不忍相拋弃。身在分，心先死，宵奔分，兵已前圍。謀窮計盡，唳鶴啼猿，聞處分外悲。丹穴縱近，誰容再歸。

### 第六歇拍

哀誠屢吐，甬東分賜，垂暮日置荒隅，心知愧。寶鍔紅委，鸞存鳳去，辜負恩憐，情不似虞姬。尚望論功，榮歸故里。降令曰：吳無赦汝，越與吳何異。吳正怨，越方疑，從公論合去妖類。蛾眉宛轉，竟殞鮫綃，香骨委塵泥。渺渺姑蘇，荒蕪鹿戲。

### 第七煞袞

王公子，青春更才美，風流慕連理。耶溪一日，悠悠迴首凝思。雲鬟烟鬢，玉珮霞裾，依約露妍姿。送目驚喜，俄迁玉趾。同儔騎洞府歸去，簾櫳窈窕戲魚水。正一點犀通，遽別恨何已！媚魄千載，教人屬意，況當時金殿裏。

此曲自【排遍第八】至【煞袞】共十遍，而截去【排遍第七】以上不用。此種大曲，遍數既多，雖便于敘事，然其動作皆有定則，欲以完全演一故事，固非易易。且現存大曲，皆爲敘事體，而非代言體。即有故事，要亦爲歌舞戲之一種，未足以當戲曲之名也。

## 四、宋之樂曲

由上所述宋樂曲觀之，則傳踏僅以一曲反覆歌之，曲破與大曲，則曲之遍數雖多，然仍限于一曲。至合數曲而成一樂者，唯宋鼓吹曲中有之。宋大駕鼓吹，恒用〔導引〕〔六州〕〔十二時〕三曲。梓宮發引，則加〔衬陵歌〕，虞主迴京，則加〔虞主歌〕，各為四曲。南渡後郊祀，則于〔導引〕〔六州〕〔十二時〕三曲外，又加〔奉禋歌〕〔降僊臺〕二曲，共爲五曲。合曲之體例，始于鼓吹見之。諸宮調者，小說之支流，而被之以樂曲者也。若求之于通常樂曲中，則合諸曲以成全體者，實自諸宮調始。諸宮調者，小說之支流，而被之以樂曲者也。《碧雞漫志》（卷二）：『熙寧元豐間，澤州孔三傳始創諸宮調古傳，士大夫皆能誦之。』《夢梁錄》（卷二十）云：『說唱諸宮調，昨汴京有孔三傳，編成傳奇靈怪，入曲說唱。』《東京夢華錄》（卷五）紀崇觀以來瓦舍伎藝，有『孔三傳、耍秀才諸宮調』。《武林舊事》（卷六）所載諸色伎藝人，諸宮調傳奇有高郎婦等四人。則南北宋均有之。今其詞尚存者，唯金董解元之《西廂》耳。董解元《西廂》，胡元瑞、焦理堂、施北研筆記中，均有考訂，訖不知為何體。沈德符《野獲編》（卷二十五）且妄以為金人院本模範。以余考之，確為諸宮調無疑。觀陶南村《輟耕錄》謂：『金章宗時董解元所編《西廂記》，時代未遠，猶罕有人能解之。』則後人不識此體，固不足怪也。此編之為諸宮調有三證：本書卷一〔太平賺〕詞云：『俺平生情性好疏狂，疏狂的情性難拘束。一迴家想麼，詩魔多，愛選多情曲。比前賢樂府不中聽，在諸宮調裏卻著數。』此開卷自叙作詞緣起，而自云『在諸宮調裏』，其證一也。元凌雲翰《柘軒詞》有〔定風波〕詞賦《崔鶯鶯傳》云：『翻殘金舊日諸宮調本，才入時人聽。』則金人所賦《西廂》詞，自為諸宮調，其證二也。此書體例，求之古曲，無一相似。獨元王伯成《天寶遺事》，見于《雍熙樂府》《九宮大成》所選者，大致相同。而元鍾嗣成《錄鬼簿》（卷上）于王伯成條下注云：『有《天寶遺事諸宮調》行于世。』王詞既為諸宮調，則董詞之為諸宮調無疑，其證三也。其所以名諸宮調者，則由宋人所用大曲傳踏，不過一曲，其為同一宮調中甚明。唯此編每宮調中，多或十餘曲，少或一

二曲，即易他宮調，合若干宮調以咏一事，故謂之諸宮調。今錄二三調以示其例：

〔黃鐘宮・出隊子〕最苦是離別，彼此心頭難弃捨。鶯鶯哭得似痴呆，臉上啼痕都是血，有千種恩情何處說。夫人道：『天晚教郎疾去！』怎奈紅娘心似鐵，把鶯鶯扶上七香車。君瑞攀鞍空自擷，道得個冤家寧奈些。

〔尾〕馬兒登程，坐車兒歸舍。馬兒往西行，坐車兒往東拽，兩口兒一步兒離得遠如一步也。

〔僊呂調・點絳唇〕〔纏令〕美滿生離，據鞍兀兀離腸痛。舊歡新寵，變作高唐夢。迴首孤城，依約青山擁。西風送，戍樓寒重，初品〔梅花弄〕。

〔瑞蓮兒〕衰草凄凄一徑通，丹楓索索滿林紅。平生踪迹無定著，如斷蓬。聽塞鴻，啞啞的飛過暮雲重。

〔風吹荷葉〕憶得枕鴛衾鳳，今宵管半壁兒沒用。觸目凄涼千萬種：見滴流流的紅葉，淅零零的微雨，率剌剌的西風。

〔尾〕驢鞭半裊，吟肩雙聳，休問離愁輕重，向個馬兒上駝也駝不動。（離蒲西行三十里，日色晚矣，野景堪畫。）

〔僊呂調・賞花時〕落日平林噪晚鴉，風袖翩翩催瘦馬，一徑入天涯，荒涼古岸，衰草帶霜滑。瞥見個孤林端入畫，籬落蕭疏帶淺沙，一個老大伯捕魚蝦，橫橋流水，茅舍映荻花。

〔尾〕駝腰的柳樹上有魚槎，一竿風旆茅檐上挂。澹烟瀟灑，橫鎖著兩三家。（生投宿于村落。）

此上八曲，已易三調，全書體例皆如是。此于叙事最為便利，蓋大曲等先有曲，而後人借以咏事。此則製曲之始，本為叙事而設。故宋金雜劇院本中，後亦用之（見後二章），非徒供說唱之用而已。

宋人樂曲之不限一曲者，諸宮調之外，又有賺詞。賺詞者，取一宮調之曲若干，合之以成一全體。此體久爲世人所不知，案《夢粱錄》（卷二十）：『紹興年間，有張五牛大夫，因聽動鼓板中有〔太平令〕或賺鼓板，即今拍板大節抑揚處是也，遂撰爲賺。賺者，誤賺之之義，正堪美聽中，不覺已至尾聲，是不宜爲片序也。又有覆賺，其中變花前月下之情，及鐵騎之類。』云云。是唱賺之中，亦有敷演故事者，今已不傳。其常用賺詞，余始于《事林廣記》（日本翻元泰定本戊集卷二）中發現之。其前且有唱賺規例，今具錄如下：

（過雲要訣）『夫唱賺一家，古謂之道賺。腔必真，字必正。欲有墩亢掣拽之殊，字有唇喉齒舌之異；抑分輕清重濁之聲，必別合口半合口之字；更忌馬嚚聱子，俗語鄉談。如對聖案，但唱樂道、山居、水居、清雅之詞，切不可以風情花柳艷冶之曲。；如此，則爲瀆聖。社條不賽，筵會吉席，上壽慶賀，不在此限。假如未唱之初，

# 宋元戲曲史

## 四、宋之樂曲

三七

執拍當胸，不可高過鼻，須假鼓板村掇，三拍起引子，唱頭一句。又三拍至兩片結尾，三拍煞；；入序，尾，三拍煞；；入賺，頭一字當一拍，第一片三拍，後仿此。出賺三拍，出聲巾斗又三拍煞。尾聲，總十二拍：第一句四拍，第二句五拍，第三句三拍煞。此一定不逾之法。』

過雲致語（筵會用）〔鷓鴣天〕

過酒當歌酒滿斟，一觴一咏樂天真。三杯五盞陶情性，對月臨風自賞心。環列處，總佳賓，歌聲繚亮遏行雲。春風滿座知音者，一曲教君側耳聽。

圓社市語〔中呂宮・圓裏圓〕

〔紫蘇九〕相逢閑眼時，有閑的打喚睄兒，呵喝羅聲嗽道賺厮，俺哚歡喜，才下脚，須和美。試問伊家，有甚夾氣，又管甚官場側背，算人間落花流水。

〔縷縷金〕把金銀錠打旋起，花星臨照我，怎躲避？近日間遊戲，因到花市簾

# 宋元戲曲史

## 四、宋之樂曲

兒下，瞥見一個表兒圓，咱每便著意。

〔好女兒〕生得寶妝蹺，身分美，繡帶兒纏腳，更好肩背。畫眉兒入鬢春山翠。

帶著粉鉗兒，更綰個朝天髻。

〔大夫娘〕忙入步，又遲疑，又怕五角兒衝撞我沒蹺踢。網兒盡是札，圓底都

鬆例，要拋聲忑壯果難為，真個費腳力。

〔好孩兒〕供送歙三杯，先入氣，道今宵打歙處，把人拍惜。怎知他水脉透不

由得你。咱們祇要表兒圓時，復地一合兒美。

〔歙〕春遊禁陌，流鶯往來穿梭戲，紫燕歸巢，葉底桃花綻蕊。賞芳菲，蹴秋千

高而不遠，似踏火不沾地，見小池，風擺荷葉戲水。素秋天氣，正玩月斜插花枝，賞

登高佳料沙羔美，最好當場落帽，陶潛菊繞籬。仲冬時，那孩兒忌酒怕風，帳幕中

纏腳忑稳膩。講論處，下梢圈圈到底，怎不則劇。

〔越恁好〕勘腳并打二，步步隨定伊，何曾見走衮，你于我，我與你，場場有踢，

沒些拗背。兩個對壘，天生不枉作一對。腳頭果然厮稠密。

〔鶻打兔〕從今後一來一往，休要放脱些兒。又管甚攪閑底拽，閑定白打歙厮，

有千般解數，真個難比。

骨自有

〔尾聲〕五花叢裏英雄輩，倚玉偎香不暫離，做得個風流第一。

《事林廣記》雖載此詞，然不著其為何時人所作。以余考之，則當出南渡之後。詞

前有『過雲要訣』，過雲者，南宋歌社之名。《武林舊事》（卷三）『二月八日，為相川張

王生辰，霍山行宮朝拜極盛，百戲競集。如緋綠社（雜劇）、齊雲社（蹴毬）遏雲社（唱

賺）等』云云。《夢梁錄》（卷十九）『社會』條下亦載之。今此詞之首，有遏雲要訣、遏

雲致語，又云『唱賺』『道賺』，而詞中又有賺詞，則為宋遏雲社所唱賺詞無疑也。所唱

之曲，題爲『圓社市語』。圓社，謂蹴毬，《事林廣記》戍集（卷二）《圓社摸場》條，起四句云：「四海齊雲社，當場蹴氣毬。作家偏著所，圓社最風流。」今曲題如此，而曲中所使，皆蹴毬家語，則圓社爲齊雲社無疑。以遏雲社之人，唱齊雲社之事，謂非南宋人所作不可也。此詞自其結構觀之，則似北曲；自其曲名，則疑爲南曲。蓋其用一宮調之曲，頗似北曲套數。其曲名則〔縷縷金〕〔好孩兒〕〔越恁好〕三曲，均在南曲中呂宮，〔紫蘇丸〕則在南曲僊呂宮，北曲中無此數調。〔鵲打兔〕則南北曲皆有，唯皆無〔大夫娘〕一曲。蓋南北曲之形式及材料，在南宋已全具矣。

# 五、宋官本雜劇段數

由前三章研究之所得，而後宋之戲曲，可得而論焉。戲曲之作，不能言其始于何時。宋《崇文總目》（卷一）已有周優人《曲辭》二卷。原釋云：『周吏部侍郎趙上交，翰林學士李昉，諫議大夫劉陶，司勛郎中馮古，纂錄燕優人曲辭。』此燕爲劉守光之燕，或契丹之燕，其曲辭爲樂曲或戲曲，均不可考。《宋史·樂志》亦言真宗不喜鄭聲，而或爲雜劇詞，未嘗宣佈于外。《夢粱錄》（卷二十）亦云：『向者汴京教坊大使孟角毬，曾做雜劇本子，葛守誠撰四十大曲。』則北宋固確有戲曲。然其體裁如何，則不可知。惟《武林舊事》（卷十）所載官本雜劇段數，多至二百八十本。今雖僅存其目，可以窺兩宋戲曲之大概焉。

就此二百八十本精密考之，則其用大曲者一百有三，用法曲者四，用諸宮調者二，用普通詞調者三十有五。茲分別叙之。

大曲一百有三本。

〔六么〕三十本（案《宋史·樂志》《文獻通考·教坊部》十八調中，中呂調、南呂調、僊呂調，均有〔綠腰〕大曲。六么，即其略字也。）

《爭曲六么》《扯攔六么》《教鶩六么》《鞭帽六么》《衣籠六么》《厨子六么》《孤奪旦六么》《王子高六么》《崔護六么》《骰子六么》《照道六么》《鶯鶯六么》《大宴六么》《驢精六么》《女生外向六么》《慕道六么》《三偌慕道六么》《雙攔哮六么》《趕厭夾六么》《羹湯六么》。

〔瀛府〕六本（《宋史·樂志》及《通考·教坊部》十八調中，正官、南呂官中，均有〔瀛府〕大曲。）

《索拜瀛府》《厚熟瀛府》《哭骰子瀛府》《醉院君瀛府》《懊骨頭瀛府》《賭錢望府》大曲。）

瀛府》。

〔梁州〕七本《《宋史·樂志》及《通考·教坊部》十八調中，正宮調、道調宮、僊呂宮、黃鐘宮，均有〔梁州〕大曲。〕

《四僧梁州》《三索梁州》《詩曲梁州》《頭錢梁州》《食店梁州》《法事饅頭梁州》《四哮梁州》。

〔伊州〕五本《《宋史·樂志》及《通考·教坊部》十八調，越調、歇指調，均有〔伊州〕大曲。〕

《領伊州》《鐵指甲伊州》《鬧伍伯伊州》《裴少俊伊州》《食店伊州》。

〔新水〕四本《《宋史·樂志》及《通考·教坊部》十八調，雙調中有〔新水調〕大曲。〔新水〕，即〔新水調〕之略也。〕

《桶擔新水》《雙哮新水》《燒花新水》《新水爨》。

# 宋元戲曲史

## 五、宋官本雜劇段數

四一

〔薄媚〕九本《《宋史·樂志》及《通考·教坊部》十八調，道調宮、南呂宮中，均有〔薄媚〕大曲。〕

《簡帖薄媚》《請客薄媚》《錯取薄媚》《傳神薄媚》《九妝薄媚》《本事現薄媚》《打調薄媚》《拜禱薄媚》《鄭生遇龍女薄媚》。

〔大明樂〕三本《《宋史·樂志》及《通考·教坊部》十八調，大石調中有〔大明樂〕大曲。〕

《土地大明樂》《打毬大明樂》《三爺老大明樂》。

〔降黃龍〕五本《案《宋史·樂志》及《通考·教坊部》大曲中，無〔降黃龍〕之名。然張炎《詞源》卷下云：「如〔六么〕，如〔降黃龍〕，皆大曲。」又云『大曲〔降黃龍〕花十六，當用十六拍。』今《董西廂》及南北曲均有〔降黃龍袞〕一調，袞者，大曲中一遍之名，則此五本爲大曲無疑。〕

《列女降黃龍》《雙旦降黃龍》《柳玭上官降黃龍》《入寺降黃龍》《偷標降黃

龍》。

〔胡渭州〕四本(《宋史·樂志》及《通考·教坊部》十八調,小石調、林鐘商中均有

〔胡渭州〕大曲。)

《趕厥胡渭州》《單番將胡渭州》《銀器胡渭州》《看燈胡渭州》。

〔石州〕三本(《宋史·樂志》及《通考·教坊部》十八調,越調中有〔石州〕大曲。)

《單打石州》《和尚那石州》《趕厥石州》。

〔大聖樂〕三本(《宋史·樂志》及《通考·教坊部》十八調,道調宮中有〔大聖樂〕

大曲。)

《塑金剛大聖樂》《單打大聖樂》《柳毅大聖樂》。

〔中和樂〕四本(《宋史·樂志》及《通考·教坊部》十八調,黃鐘宮中有〔中和樂〕

大曲。)

# 宋元戲曲史

五、宋官本雜劇段數

四二

《霸王中和樂》《馬頭中和樂》《大打調中和樂》《封隩中和樂》。

〔萬年歡〕二本(《宋史·樂志》及《通考·教坊部》十八調,中呂宮中有〔萬年歡〕

大曲。)

《喝貼萬年歡》《托合萬年歡》。

〔熙州〕三本(案《宋史·樂志》及《通考·教坊部》十八調,四十大曲中無〔熙州〕

之名。然洪邁《容齋隨筆》卷十四云:『今世所傳大曲,皆出于唐。而以州名者五:伊、

涼、熙、石、渭也。』周邦彥《片玉詞》有〔氏州第一〕詞。毛晉注《清真集》作〔熙州摘

遍〕,是氏州即熙州。摘遍者,謂摘大曲之一遍爲之,亦宋人語,則〔熙州〕之爲大曲審

矣。)

《迓鼓熙州》《駱駝熙州》《二郎熙州》。

# 宋元戲曲史

## 五、宋官本雜劇段數

〔道人歡〕四本（《宋史·樂志》及《通考·教坊部》十八調，中呂調中有〔道人歡〕大曲。）

《大打調道人歡》《會子道人歡》《打拍道人歡》《越娘道人歡》。

〔長壽僊〕三本（《宋史·樂志》及《通考·教坊部》十八調，般涉調中有〔長壽僊〕大曲。）

《打勘長壽僊》《偌賣旦長壽僊》《分頭子長壽僊》。

〔劍器〕二本（《宋史·樂志》及《通考·教坊部》十八調，中呂宮、黃鐘宮中，均有〔劍器〕大曲。）

《病爺老劍器》《霸王劍器》。

〔延壽樂〕二本（《宋史·樂志》及《通考·教坊部》十八調，僊呂宮中有〔延壽樂〕大曲。）

《黃傑進延壽樂》《義養娘延壽樂》。

〔賀皇恩〕二本（《宋史·樂志》及《通考·教坊部》十八調，林鐘商中有〔賀皇恩〕大曲。）

《扯籃兒賀皇恩》《催妝賀皇恩》。

〔採蓮〕三本（《宋史·樂志》及《通考·教坊部》十八調，雙調中有〔採蓮〕大曲。）

《唐輔採蓮》《雙哮採蓮》《病和採蓮》。

〔保金枝〕一本（《宋史·樂志》及《通考·教坊部》十八調，僊呂宮中有〔保金枝〕大曲。）

《檻偌保金枝》。

〔嘉慶樂〕一本（《宋史·樂志》及《通考·教坊部》十八調，小石調中有〔嘉慶樂〕大曲。）

# 宋元戲曲史

## 五、宋官本雜劇段數

《老孤嘉慶樂》。

〔慶雲樂〕一本（《宋史·樂志》及《通考·教坊部》十八調，歇指調中有〔慶雲樂〕大曲。）

《進筆慶雲樂》。

〔君臣相遇樂〕一本（《宋史·樂志》及《通考·教坊部》十八調，歇指調中有〔君臣相遇樂〕大曲。〔相遇樂〕，即〔君臣相遇樂〕之略也。）

《裴航相遇樂》。

〔泛清波〕二本（《宋史·樂志》及《通考·教坊部》十八調，林鐘商中有〔泛清波〕大曲。）

《能知他泛清波》《三釣魚泛清波》。

〔彩雲歸〕二本（《宋史·樂志》及《通考·教坊部》十八調，僊呂調中有〔彩雲歸〕大曲。）

《夢巫山彩雲歸》《青陽觀碑彩雲歸》。

〔千春樂〕一本（《宋史·樂志》及《通考·教坊部》十八調，黃鐘羽中有〔千春樂〕大曲。）

《禾打千春樂》。

〔罷金鉦〕一本（《宋史·樂志》及《通考·教坊部》十八調，南呂調中有〔罷金鉦〕大曲。）

《牛五郎罷金鉦》（原作〔罷金征〕，誤也。）

以上百有三本，皆爲大曲。其爲曲二十有八，而其中二十六，在《教坊部》四十大曲中。餘如〔降黃龍〕〔熙州〕二曲之爲大曲，亦有宋人之說可證也。

法曲四本：

# 宋元戲曲史

**五、宋官本雜劇段數**

四五

《棋盤法曲》《孤和法曲》《藏瓶法曲》《車兒法曲》。

《宋志·樂志》有法曲部。其曲二：一曰〔道調宮·望瀛〕，二曰〔小石調·獻僊音〕。《詞源》(卷下)謂大曲片數(即遍數)與法曲相上下，則二者略相似也。

諸宮調二本：

《諸宮調霸王》《諸宮調卦册兒》。

按此即以諸宮調填曲也。

普通詞調三十本：

《打地鋪逍遙樂》《病鄭逍遙樂》《崔護逍遙樂》《灌涵逍遙樂》《四鄭舞楊花》《四偌滿皇州》(原脱滿字)《浮漚暮雲歸》《五柳菊花新》《四季夾竹桃》《醉花陰囊》《夜半樂囊》《木蘭花囊》《月當廳囊》《醉還醒囊》《撲蝴蝶囊》《滿皇州卦鋪兒》《白苎卦鋪兒》《探春卦鋪兒》《三哮好女兒》《二郎神變二郎神》《大雙頭蓮》《小雙頭蓮》《三笑月中行》《三登樂院公狗兒》《三教安公子》《普天樂打三教》《滿皇州打三教》《三姐醉還醒》《三姐黃鶯兒》《賣花黃鶯兒》。

其不見宋詞，而見于金元曲調者九本：

《四小將整乾坤》《棹孤舟囊》《慶時豐卦鋪兒》《三哮上小樓》《鶻打兔變二郎神》《雙羅羅啄木兒》《賴房錢啄木兒》《圍城啄木兒》《四國朝》。

此外有不著其名，而實用曲調者。如《三十拍囊》則李涪《刊誤》云：「榷酒三十拍，促曲名〔三臺〕。」則實用〔三臺〕曲也。《三十六拍囊》當亦仿此。《錢手帕囊》注云：「小字〔太平歌〕」，則用〔太平歌〕曲也。餘如《兩相宜萬年芳》之〔萬年芳〕，《病孤三鄉題》《王魁三鄉題》《強偌三鄉題》之〔三鄉題〕，《三哮文字兒》之〔文字兒〕，雖詞曲調中，均不見其名，以他本例之，疑亦俗曲之名也。又如《崔智韜艾虎兒》《雌虎》(原注云：崔智韜)二本，并不見有用歌曲之迹，而關漢卿《謝天香》雜劇楔子曰：「鄭六遇妖狐，

崔韜逢雌虎，大曲內盡是寒儒。」則此二本之二，當以大曲演之。此外各本之類此者，
當亦不乏也。

由此觀之，則此二百八十本中，其用大曲、法曲、諸宮調者，共一百五十
餘本，已過全數之半，則南宋雜劇，殆多以歌曲演之，與第二章所載滑稽戲迥異。其用
大曲、法曲、諸宮調者，則曲之片數頗多，以敷衍一故事，自覺不難，其單用詞調及曲調
者，祇有一曲，當以此曲循環敷演，如上章傳踏之例，此在元明南曲中，尚得發見其例
也。

且此二百八十本，不皆純正之戲劇。如《打調薄媚》《大打調中和樂》《大打調道
人歡》三本，則劉昌詩《蘆浦筆記》（卷三）謂街市戲謔，有打砌打調之類，實滑稽戲之
支流，而佐以歌曲者也。如《門子打三教爨》《雙三教》《三教安公子》《三教鬧著棋》《打
三教庵宇》《普天樂打三教》《滿皇州打三教》《領三教》，則演前章所述三教人者也。

# 宋元戲曲史

### 五、宋官本雜劇段數

《迓鼓兒熙州》《迓鼓孤》則前章所云訝鼓之戲也。《天下太平爨》及《百花爨》，則《樂
府雜録》所謂字舞花舞也。案《齊東野語》（卷十）云：『州郡遇聖節賜宴，率命猥伎數
十，群舞于庭，作天下太平字，殊爲不經。而唐王建《宮詞》云：「每過舞頭分兩向，太
平萬歲字當中。」則此事由來久矣。』云云。可知宋代戲劇，實綜合種種之雜戲；而其
戲曲，亦綜合種種之樂曲，此事觀後數章自益明也。

此項官本雜劇，雖著録于宋末，然其中實有北宋之戲曲，不可不知也。如《王子高
六么》一本，實神宗元豐以前之作。趙彥衛《雲麓漫鈔》（卷十）：『王迴字子高，舊有
周瓊姬事，胡徵之爲作傳，或用其傳作〔六么〕。』朱彧《萍洲可談》（卷一）：『王迴美
姿容，有才思，少年時不甚持重，間爲狎邪輩所誣，播入樂府。今〔六么〕所歌奇俊王家
郎者，乃迴也。元豐初，蔡持正舉之，可任監司，神宗忽云：「此乃奇俊王家郎乎？」持
正叩頭請罪。」（又見一宋人小說云：或薦子高于王荊公，公舉此語。今不能舉其書名。

案子高嘗從荆公遊，則語或近是。）則此曲實作于神宗時，然至南宋末尚存。吳文英《夢窗乙稿》中，〔惜秋華〕詞自注尚及之。然其爲北宋之作，無可疑也。又如《三爺老大明樂》《病爺老劍器》二本，爺老二字，中國夙未聞有此，疑是契丹語。《唐書·房琯傳》：『彼曳落河雖多，豈能當我劉秩等。』愚謂曳落河即《遼史》屢見之拽剌。《遼史·百官志》云：『走卒謂之拽剌。』元馬致遠《薦福碑》雜劇，尚有曳剌，爲傔從之屬。爺老二字，當亦曳剌之同音異譯，此必北宋與遼盟聘時輸入之語。則此二本，當亦爲北宋之作。以此推之，恐尚不止此數本。然則此二百八十本，與其視爲南宋之作，不若視爲兩宋之作爲妥也。

# 六、金院本名目

兩宋戲劇，均謂之『雜劇』，至金而始有『院本』之名。院本者，《太和正音譜》云：『行院之本也。』初不知行院爲何語，後讀元刊《張千替殺妻》雜劇云：『你是良人良人宅眷，不是小末小末行院。』則行院者，大抵金元人謂倡伎所居，其所演唱之本，即謂之院本云爾。院本名目六百九十種，見于陶九成《輟耕錄》(卷二十五)者，不言其爲何代之作。而院本之名，金元皆有之，故但就其名，頗難區別。以余考之，其爲金人所作，殆無可疑者也(見下)。自此目觀之，甚與宋官本雜劇段數相似，而複雜過之。其中又分子目若干，曰『和曲院本』者十有四本。其所著曲名，皆大曲法曲，則和曲殆大曲法曲之總名也。曰『上皇院本』者十有四本。其中如《金明池》《萬歲山》《錯入內》《斷上皇》等，皆明示宋徽宗時事，他可類推，則上皇者，謂徽宗也。曰『題目院本』者二十本。

按題目，即唐以來『合生』之別名。高承《事物紀原》(卷九)『合生』條言：《唐書·武平一傳》平一上書：『比來妖伎胡人于御座之前，「或言妃主情貌，或列王公名質，咏歌舞踏，名曰合生。始自王公，稍及閭巷」。即合生之原，起于唐中宗時也。今人亦謂之唱題目云云。此云題目，即唱題目之略也。曰『霸王院本』者六本，疑演項羽之事。曰『諸雜大小院本』者一百八十有九，曰『院么』者二十有一，曰『諸雜院爨』者一百有七。陶氏云：『院本又謂之五花爨弄。』則爨亦院本之異名也。曰『衝撞引首』者一百有九，曰『拴搐艷段』者九十有二。案《夢粱錄》(卷二十)云：『雜劇先做尋常熟事一段，名曰艷段；次做正雜劇。』則引首與艷段，疑各相類。艷段，《輟耕錄》又謂之焰段。曰：『焰段，亦院本之意，但差簡耳。取其如火焰，易明而易滅也。』其所以不得爲正雜劇者，當以此，但不知所謂衝撞、拴搐，作何解耳。曰『打略拴搐』者八十有八，曰『諸雜砌』者三十。案《蘆浦筆記》謂：『街市戲謔，有打砌、打調之類。』疑雜砌亦滑稽戲之流。

然其目則頗多故事，則又似與打硶無涉。《雲麓漫鈔》（卷八）：「近日優人作雜班，似

雜劇而稍簡略。金虜官制，有文班武班，若醫卜倡優，謂之雜班。每宴集，伶人進，曰雜

班上，故流傳作此。」然《東京夢華錄》已有雜扮之名。《夢粱錄》亦云：『雜扮或曰雜班，

又名經（當作紐）元子，又謂之拔和，即雜劇之後散段也。頃在汴京時，村落野夫，罕得

入城，遂撰此端，多是借裝爲山東河北村叟，以資笑端。」則自北宋已有之。今「打略拴

搐』中，有《和尚家門》《先生家門》《秀才家門》《列良家門》《禾下家門》各種，每種各

有數本，疑皆裝此種人物以資笑劇，或爲雜扮之類；；而所謂雜硶者，或亦類是也。

更就其所著曲名分之，則爲大曲者十六：

《上墳伊州》《燒花新水》《熙州駱駝》《列良瀛府》《賀貼萬年歡》《摒廩降黃

龍》《列女降黃龍》（以上和曲院本）

《進奉伊州》（諸雜大小院本）

# 宋元戲曲史

六、金院本名目

四九

《鬧夾棒六么》《送宣道人歡》《扯彩延壽樂》《諱老長壽僊》《背箱伊州》《酒樓

伊州》《抹面長壽僊》《羹湯六么》（以上諸雜院爨）

爲法曲者七：

《月明法曲》《鄆王法曲》《燒香法曲》《送香法曲》（以上諸雜院本）

《鬧夾棒法曲》《望瀛法曲》《分拐法曲》（以上諸雜院爨）

爲詞曲調者三十有七：

《病鄭逍遙樂》《四皓逍遙樂》《四酸逍遙樂》（以上和曲院本）

《春從天上來》（上皇院本）

《楊柳枝》（題目院本）

《似娘兒》《醜奴兒》《馬明王》《鬥鵪鶉》《滿朝歡》《花前飲》《賣花聲》《隔簾

聽》《擊梧桐》《海棠春》《更漏子》（以上諸雜大小院本）

# 宋元戲曲史

## 六、金院本名目

《逍遙樂打馬鋪》《夜半樂打明皇》《集賢賓打三教》《喜遷鶯剁草鞋》《上小樓

衮頭子》《單兜望梅花》《雙聲疊韻》《河轉逆鼓》《和燕歸梁》《謁金門囊》（以上諸

雜院囊）

笛》《柳青娘》（以上衝撞引首）

《憨郭郎》《喬捉蛇》《天下樂》《山麻稭》《搗練子》《淨瓶兒》《調笑令》《鬥鼓

《歸塞北》《少年遊》（以上拴搐艷段）

《春從天上來》《水龍吟》（以上打略拴搐）

又「拴搐艷段」中，有一本名《諸宮調》，殆以諸宮調敷演之。則其體裁，全與宋官

本雜劇段數相似。唯著曲名者，不及全體十分之一；而官本雜劇則過十分之五，此其

相異者也。

此院本名目中，不但有簡易之劇，且有說唱雜戲在其間。如：

《講來年好》《講聖州序》《講樂章序》《講道德經》《講蒙求囊》《講心字囊》

此即推說經諢經之例而廣之。他如：

《訂注論語》《論語謁食》《攂鼓孝經》《唐韻六帖》

疑亦此類。又有：

《背鼓千字文》《變龍千字文》《摔盒千字文》《錯打千字文》《木驢千字文》《埋

頭千字文》

此當取周興嗣《千字文》中語，以演一事，以悅俗耳，在後世南曲賓白中猶時遇之，

蓋其由來已古，此亦說唱之類也。又如：

《神農大說藥》《講百果囊》《講百花囊》《講百禽囊》

案《武林舊事》（卷六）載：說藥有楊郎中、徐郎中、喬七官人，則南宋亦有之。其

說或借藥名以製曲，或說而不唱，則不可知。至講百果、百花、百禽，亦其類也。

「打略拴搐」中，有《星象名》《果子名》《草名》等。以「名」字終者二十六種，當亦

說藥之類。又有：

《和尚家門》四本、《先生家門》四本（自其子目觀之，先生謂道士也）、《秀才家門》十本、《列良家門》六本（列良謂日者）、《禾下家門》五本（禾下謂農夫）、《大夫家門》八本（大夫謂醫士）、《卒子家門》四本、《良頭家門》二本（良頭未詳）、《邦老家門》二本（邦老謂盜賊）、《都子家門》三本（都子謂乞丐）、《孤下家門》三本（孤下謂官吏）、《司吏家門》二本、《撮俅家門》一本（撮俅未詳）

此五十五本，殆摹寫社會上種種人物職業，與三教、迓鼓等戲相似。此外如「拴搐艷段」中之《遮截架解》《三打步》《穿百倬》，「打略拴搐」中之《難字兒》《猜謎》等，則并競技遊戲等事而有之。此種或佔演劇之一部分，或用爲戲劇中之材料，雖不可知，然可見此種戲劇，實綜合當時所有之遊戲技藝，尚非純粹之戲劇也。

# 宋元戲曲史

六、金院本名目

五一

此院本名目之爲金人所作，蓋無可疑。《輟耕錄》云：「金有雜劇、院本、諸宮調。院本、雜劇，其實一也。國朝院本雜劇，始釐而二之。」今此目之與官本雜劇段數同名者十餘種，而一謂之雜劇，一謂之院本，足明其爲金之院本，而非元之院本，一證也。中有《金皇聖德》一本，明爲金人之作，而非宋元人之作，二證也。如《水龍吟》《雙聲疊韻》等之以曲調名者，其曲僅見于《董西廂》，而不見于元曲，三證也。與宋官本雜劇名例相同，足證其爲同時之作，四證也。　且其中關繫開封者頗多，開封者，宋之東都，金之南都，而宣宗貞祐後遷居于此者也，故多演宋汴京時事。「上皇院本」且勿論，他如鄆王、蔡奴，汴京之人也，金明池、陳橋，汴京之地也，其中與宋官本雜劇同名者，或猶是北宋之作，亦未可知。然宋金之間，戲劇之交通頗易。如雜班之名，由北而入南，唱賺之作，由南而入北（唱賺始于紹興間，然《董西廂》中亦多用之）。又如演蔡中郎事者，則南有負鼓盲翁之唱，而院本名目中亦有《蔡伯喈》一本……可知當時戲曲流傳，不以國土限也。

# 七、古劇之結構

宋金以前雜劇院本，今無一存。又自其目觀之，其結構與後世戲劇迥异，故謂之古劇。古劇者，非盡純正之劇，而兼有競技遊戲在其中，既如前二章所述矣。蓋古人雜劇，非瓦舍所演，則于宴集用之。瓦舍所演者，技藝甚多，不止雜劇一種；而宴集時所以娛耳目者，雜劇之外，亦尚有種種技藝。觀《宋史·樂志》《東京夢華錄》《夢粱錄》《武林舊事》所載天子大宴禮節可知。即以雜劇言，其種類亦不一。正雜劇之前，有艷段，其後散段謂之雜扮（見第六章），二者皆較正雜劇為簡易。此種簡易之劇，當以滑稽戲競技遊戲充之，故此等亦時冒雜劇之名，此在後世猶然。明顧起元《客座贅語》謂：『南都萬曆以前，大席則用教坊打院本，乃北曲四大套者。中間錯以撮墊圈，舞觀音，或百丈旗，或跳隊。』明代且然，則宋金固不足怪。但其相異者，則明代競技等，錯在正劇之中間，而宋金則在其前後耳。至正雜劇之數，每次所演，亦復不多。《東京夢華錄》謂：『雜劇入場，一場兩段。』《夢粱錄》亦云：『次做正雜劇，通名兩段。』《武林舊事》（卷一）所載『天基聖節排當樂次』，亦皇帝初坐，進雜劇二段，再坐，復進二段。此可以例其餘矣。

脚色之名，在唐時祇有參軍、蒼鶻，至宋而其名稍繁。《夢粱錄》（卷二十）云：『雜劇中末泥為長，每一場四人或五人。（中略）末泥色主張，引戲色分付，副淨色發喬，副末色打諢。或添一人，名曰裝孤。』《輟耕錄》（卷二十五）所述略同。唯《武林舊事》（卷一）所載『乾淳教坊樂部』中，雜劇三甲，一甲或八人或五人。其所列脚色五，則有戲頭而無末泥，有裝旦而無裝孤，而引戲、副淨、副末三色則同，唯副淨則謂之次淨耳。《夢粱錄》云：『雜劇中末泥為長。』則末泥或即戲頭；然戲頭、引戲，實出古舞中之舞頭、引舞。（唐王建《宮詞》：『舞頭先拍第三聲。』又：『每過舞頭分兩向。』則舞頭唐

時已有之。《宋史·樂志》有引舞，亦謂之引舞頭。《樂府雜録·傀儡》條有引歌舞者郭

郎，則引舞亦始于唐也。）則末泥亦當出于古舞中之舞末。《東京夢華録》（卷九）云：

『舞旋多是雷中慶，……舞曲破攧前一遍，舞者入場，至歇拍，前

舞者退，獨後舞者終其曲，謂之舞末。』末之名當出于此。又長言之則爲末泥也。淨者，

參軍之促音，宋代演劇時，參軍色手執竹竿子以句之（見《東京夢華録》卷九），亦如唐

代協律郎之舉麾樂作，偃麾樂止相似，故參軍色亦謂之竹竿子。由是觀之，則末泥色以主

張爲職，參軍色以指麾爲職，不親在搬演之列。故宋戲劇中淨、末二色，反不如副淨、副

末之著也。

唐之參軍、蒼鶻，至宋而爲副淨、副末二色。夫上既言淨爲參軍之促音，茲何故復

以副淨爲參軍也？曰：副淨本淨之副，故宋人亦謂之參軍。《夢華録》中執竹竿子之

參軍，當爲淨；而第二章滑稽劇中所屢見之參軍，則副淨也。此說有徵乎？曰：《輟

# 宋元戲曲史

## 七、古劇之結構

耕録》云：『副淨古謂之參軍，副末古謂之蒼鶻，鶻能擊禽鳥，末可打副淨。』此説以第

二章所引《夷堅志》（丁集卷四）《桯史》（卷七）《齊東野語》（卷十三）諸事證之，無乎

不合。則參軍之爲副淨，當可信也。故淨與末，始見于宋末諸書；而副淨與副末，則北

宋人著述中已見之。黄山谷〔鼓笛令〕詞云：『副靖傳語木大，鼓兒裏且打一和。』王

直方《詩話》（《苕溪漁隱叢話》前集卷二十引）載：『歐陽公致梅聖俞簡云：「正如雜

劇人，上名下韻不來，須副末接續。」』凡宋滑稽劇中，與參軍相對待者，雖不言其爲何

色，其實皆爲副末。此出于唐代參軍與蒼鶻之關係，其來已古。而《夢粱録》所謂末泥

色主張，引戲色分付，副淨色發喬，副末色打諢，此四語實能道盡宋代脚色之職分也。

主張、分付，皆編排命令之事，故其自身不復演劇。發喬者，蓋喬作愚謬之態，以供嘲

諷；而打諢，則益發揮之以成一笑柄也。試細玩第二章所載滑稽劇，無在不可見發喬、

打諢二者之關係。至他種雜劇，雖不知如何，然謂副淨、副末二色，爲古劇中最重之脚

色，無不可也。

　至裝孤、裝旦二語，亦有可尋味者，元人脚色中有孤有旦，其實二者非脚色之名。

孤者，當時官吏之稱；旦者，婦女之稱。其假作官吏婦女者，謂之裝孤、裝旦則可；若

徑謂之孤與旦，則已過矣。孤者，當以帝王官吏自稱孤寡，故謂之孤；旦與姐不知其

義。然《青樓集》謂張奔兒爲風流旦，李嬌兒爲溫柔旦，則旦疑爲宋元倡伎之稱。優伶

本非官吏，又非婦人，故其假作官吏婦人者，謂之裝孤、裝旦也。

　要之：宋雜劇、金院本二目所現之人物，若姐、若旦、若徠，則示其男女及年齒；

若孤、若酸、若爺老、若邦老，則示其職業及位置；若厥、若偌，則示其性情舉止（其解

均見拙著《古劇脚色考》）；若哮、若鄭、若和，雖不解其義，亦當有所指示。然此等皆

有某脚色以扮之，而其自身非脚色之名，則可信也。

　宋雜劇、金院本二目中，多被以歌曲。當時歌者與演者，果一人否，亦所當考也。

# 宋元戲曲史

## 七、古劇之結構

五四

滑稽劇之言語，必由演者自言之；至自唱歌曲與否，則當視此時已有代言體之戲曲否

以爲斷。若僅有敘事體之曲，則當如第四章所載史浩《劍舞》，歌唱與動作，分爲二事

也。

　綜上所述者觀之，則唐代僅有歌舞劇及滑稽劇，至宋、金二代而始有純粹演故事之

劇。故雖謂真正之戲劇，起于宋代，無不可也。然宋金演劇之結構，雖略如上，而其本

則無一存。故當日已有代言體之戲曲否，已不可知。而論真正之戲曲，不能不從元雜

劇始也。

# 八、元雜劇之淵源

由前數章之說，則宋金之所謂雜劇院本者，其中有滑稽劇，有正雜劇，有艷段，有雜班，又有種種技藝遊戲。其所用之曲，有大曲，有法曲，有諸宮調，有詞，其名雖同，而其實頗異。至成一定之體段，用一定之曲調，而百餘年間無敢逾越者，則元雜劇是也。

元雜劇之視前代戲曲之進步，約而言之，則有二焉。宋雜劇中用大曲者幾半。大曲之為物，遍數雖多，然通前後為一曲，其次序不容顛倒，而字句不容增減，格律至嚴，故其運用亦頗不便。其用諸宮調者，則不拘于一曲。凡同在一宮調中之曲，皆可用之。顧一宮調中，雖或有聯至十餘曲者，然大抵用二三曲而止。移宮換韻，轉變至多，故于雄肆之處，稍有欠焉。元雜劇則不然，每劇皆用四折，每折易一宮調，每調中之曲，必在

## 宋元戲曲史

八、元雜劇之淵源

五五

十曲以上。其視大曲為自由，而較諸宮調為雄肆。且于正宮之〔端正好〕〔貨郎兒〕煞尾〕，僊呂宮之〔混江龍〕〔後庭花〕〔青哥兒〕南呂宮之〔草池春〕〔鵪鶉兒〕〔黃鐘尾〕，中呂宮之〔道和〕、雙調之□□□、〔折桂令〕〔梅花酒〕〔尾聲〕，共十四曲：皆字句不拘，可以增損，此樂曲上之進步也。其二則由敘事體而變為代言體也。宋人大曲，就其現存者觀之，皆為敘事體。金之諸宮調，雖有代言之處，而其大體祇可謂之敘事。獨元雜劇于科白中敘事，而曲文全為代言。雖宋金時或當已有代言戲曲，而就現存者言之，則斷自元劇始，不可謂非戲曲上之一大進步也。此二者之進步，一屬形式，一屬材質，二者兼備，而後我中國之真戲曲出焉。

顧自元劇之進步言之，雖若出于創作者，然就其形式分析觀之，則頗不然。元劇所用曲，據周德清《中原音韻》所紀，則黃鐘宮二十四章，正宮二十五章，大石調二十一章，小石調五章，僊呂四十二章，中呂三十二章，南呂二十一章，雙調一百章，越調三十

## 八、元雜劇之淵源

五章，商調十六章，商角調六章，般涉調八章，都三百三十五章（章即曲也）。而其中小石、商角、般涉三調，元劇中從未用之。故陶九成《輟耕錄》（卷二十七）無此三調之曲，僅有正宮二十五章，黃鐘十五章，南呂二十章，中呂三十八章，僊呂三十六章，商調十六章，大石十九章，雙調六十章，都二百三十章。二者不同。觀《太和正音譜》所錄，全與《中原音韻》同。則以曲言之，陶說爲未備矣。然劇中所用，則出于陶《錄》二百三十章外者甚少。此外百餘章，不過元人小令套數中用之耳。今就此三百三十五章研究之，則其曲爲前此所有者幾半。更分析之，則出于大曲者十一：

〔降黃龍袞〕（黃鐘）
〔小梁州〕〔六么遍〕（以上正宮）
〔催拍子〕（大石）
〔伊州遍〕（小石）

出于唐宋詞者七十有五：

〔八聲甘州〕〔六么序〕〔六么令〕（以上僊呂）
〔普天樂〕（《宋史·樂志》太宗撰大曲，有《平晉普天樂》，此或其略語也）、〔齊天樂〕（以上中呂）
〔梁州第七〕（南呂）
冠子〕（以上黃鐘宮）
〔醉花陰〕〔喜遷鶯〕〔賀聖朝〕〔晝夜樂〕〔人月圓〕〔拋毬樂〕〔侍香金童〕〔女
〔滾綉毬〕〔菩薩蠻〕（以上正宮）
〔歸塞北〕（即詞之〔望江南〕）〔雁過南樓〕（晏殊《珠玉詞》〔清商怨〕中有此句，其調即詞之〔清商怨〕）、〔念奴嬌〕〔青杏兒〕（宋詞作〔青杏子〕）、〔還京樂〕〔百字令〕（以上大石）

【點絳唇】【天下樂】【鵲踏枝】【金盞兒】（詞作【金盞子】）、【憶王孫】【瑞鶴

【仙】【後庭花】【太常引】【柳外樓】即【憶王孫】）（以上仙呂）

【粉蝶兒】【醉春風】【醉高歌】【上小樓】【滿庭芳】【剔銀燈】【柳青娘】【朝天

子】（以上中呂）

【烏夜啼】【感皇恩】【賀新郎】（以上南呂）

【駐馬聽】【夜行船】【月上海棠】【風入松】【萬花方三臺】【滴滴金】【太清歌】

【搗練子】【快活年】（宋詞作【快活年近拍】）、【豆葉黃】【川撥棹】宋詞作【撥棹

子】、【金盞兒】也不羅】（原注即【野落索】。案其調即宋詞之【一落索】也）、【行

香子】【碧玉簫】【驟雨打新荷】【減字木蘭花】【青玉案】【魚遊春水】（以上雙調）

【金蕉葉】【小桃紅】【三臺印】【耍三臺】【梅花引】【看花迴】【南鄉子】【糖多

令】（以上越調）

# 宋元戲曲史

八、元雜劇之淵源

五七

【集賢賓】【逍遙樂】【望遠行】【玉抱肚】【秦樓月】（以上商調）

【黃鶯兒】【踏莎行】【垂絲釣】【應天長】（以上商角調）

【哨遍】【瑤臺月】（以上般涉調）

其出于諸宮調中各曲者，二十有八：

【出隊子】【刮地風】【寨兒令】【神仗兒】【四門子】【文如錦】【啄木兒煞】（以

上黃鐘）

【脫布衫】（正宮）

【荼蘼香】【玉翼蟬煞】（以上大石）

【賞花時】【勝葫蘆】【混江龍】（以上仙呂）

【迎仙客】【石榴花】【鵲打兔】【喬捉蛇】（以上中呂）

【一枝花】【牧羊關】（以上南呂）

〔攬箏琶〕〔慶宣和〕（以上雙調）

〔鬥鵪鶉〕〔青山口〕〔雪裏梅〕

〔耍孩兒〕〔牆頭花〕〔憑欄人〕（以上越調）

〔急曲子〕〔麻婆子〕（以上般涉調）

然則此三百三十五章，出于古曲者一百有十，殆當全數之三分之一。此外曲名，尚有雖不見于古詞曲，而可確知其非創造者如下：

〔六國朝〕（大石）曾敏行《獨醒雜志》（卷五）：「先君嘗言：宣和末客京師，街巷鄙人，多歌蕃曲，名曰〔异國朝〕〔四國朝〕〔六國朝〕〔蠻牌序〕〔蓬蓬花〕等。其言至俚，一時士大夫亦皆歌之。」則汴宋末已有此曲也。

〔憨郭郎〕（大石）《樂府雜錄·傀儡子》條云：「其引歌舞有郭郎者，髮正禿，善優笑，閭里呼為郭郎，凡戲場必在俳兒之首也。」《後山詩話》載楊大年《傀儡

# 宋元戲曲史

八、元雜劇之淵源

五八

詩》：「鮑老當筵笑郭郎。」則宋時尚有之，其曲當出宋代也。

〔叫聲〕（中呂）《事物紀原》（卷九）《吟叫》條：「嘉祐末，仁宗上僊」，「四海遏密，故市井初有叫果子之戲。其本蓋自至和嘉祐之間叫〔紫蘇九〕，泊樂工杜人經〔十叫子〕始也。京師凡賣一物，必有聲韻，其吟哦俱不同。故市人採其聲調，間以詞章，以爲戲樂也。今盛行于世，又謂之吟哦也。」《夢粱錄》（卷二十）：「今街市與宅院，往往效京師叫聲，以市井諸色歌叫賣合之聲，採合宮商，成其詞也。」

〔快活三〕（中呂）《東京夢華錄》（卷七）：關撲『有名者，任大頭，快活三之類』。《武林舊事》（卷二）『舞隊』有《快活三郎》《快樂三娘》二種，蓋亦宋時語也。

〔鮑老兒〕〔古鮑老〕（中呂）楊文公詩：「鮑老當筵笑郭郎。」《武林舊事》（卷二）『舞隊中有《大小斫刀鮑老》《交袞鮑老》』，則亦宋時語也。

〔四邊靜〕（中呂）《雲麓漫鈔》（卷四）：「巾之制，有圓頂、方頂、磚頂、琴頂，

# 宋元戲曲史

## 八、元雜劇之淵源

秦伯陽又以磚頂服去頂上之重紗，謂之四邊淨。」則此亦宋時語也。

〔喬捉蛇〕（中呂）《武林舊事》（卷二）『舞隊』中有《喬捉蛇》，金人院本名目中亦有《喬捉蛇》一本。

〔撥不斷〕（倦呂）《武林舊事》（卷六）……『唱〔撥不斷〕有張胡子、黃三二人。』則亦宋時舊曲也。

〔太平令〕（倦呂）《夢粱錄》（卷二十）……『紹興年間，有張五牛大夫，因聽動鼓板中有〔太平令〕或賺鼓板」，『遂撰爲賺』。則亦宋時舊曲也。

此上十章，雖不見于現存宋詞中，然可證其爲宋代舊曲，或爲宋時習用之語，則其有所本，蓋無可疑。由此推之，則其他二百十餘章，其爲宋金舊曲者，當復不鮮，特無由證明之耳。

雖元劇諸曲配置之法，亦非盡由創造。《夢粱錄》謂宋之纏達，引子後祇有兩腔，迎互循環。今于元劇倦呂宮、正宮中曲，實有用此體例者。今舉其例：如馬致遠《陳摶高臥》劇第一折，（倦呂）第五曲後，實以〔後庭花〕〔金盞兒〕二曲迎互循環。今舉其全折之曲名：

〔倦呂・點絳唇〕〔混江龍〕〔油葫蘆〕〔天下樂〕〔醉中天〕〔後庭花〕〔金盞兒〕

〔後庭花〕〔金盞兒〕〔醉中天〕〔金盞兒〕〔賺煞〕。

鄭廷玉《看錢奴買冤家債主》第二折，則其例更明：

〔正宮・端正好〕〔滾繡毬〕〔倘秀才〕〔滾繡毬〕〔倘秀才〕〔滾繡毬〕

〔滾繡毬〕〔倘秀才〕〔塞鴻秋〕〔隨煞〕。

此中〔端正好〕一曲，當宋纏達中之引子，而以〔滾繡毬〕〔倘秀才〕二曲循環迎互，至于四次，〔隨煞〕則當纏達之尾聲，唯其上多〔塞鴻秋〕一曲。《陳摶高臥》劇之第四折亦然。其全折之曲名如下：

〔正宮·端正好〕〔滾繡毬〕〔倘秀才〕〔滾繡毬〕〔倘秀才〕〔滾繡毬〕〔倘秀才〕〔叨叨令〕〔倘秀才〕〔滾繡毬〕〔倘秀才〕〔滾繡毬〕〔倘秀才〕〔三煞〕〔二煞〕〔煞尾〕。

元刊無名氏《張千替殺妻》雜劇第二折亦同：

〔端正好〕〔滾綉毬〕〔倘秀才〕〔滾綉毬〕〔倘秀才〕〔滾綉毬〕〔倘秀才〕〔滾綉毬〕〔叨叨令〕〔尾聲〕。

此亦皆以〔滾綉毬〕〔倘秀才〕二曲相循環，中唯雜以〔叨叨令〕一曲。他劇正宮曲中之相循環者，亦皆用此二曲，故《中原音韻》于此二曲下皆注『子母調』。此種自宋代纏達出，毫無可疑。可知元劇之構造，實多取諸舊有之形式也。

且不獨元劇之形式爲然，即就其材質言之，其取諸古劇者不少。兹列表以明之：

| 元雜劇 | | 宋官本雜劇 | 金院本名目 | 其他 |
| --- | --- | --- | --- | --- |
| 作者 | 劇名 | | | |
| 關漢卿 | 姑蘇臺范蠡進西施 | 范蠡 | | |
| 同 | 包待制三勘蝴蝶夢 | 蝴蝶夢 | | 董穎薄媚大曲 |
| 同 | 隋煬帝牽龍舟 | 牽龍舟 | | |
| 同 | 劉盼盼鬧衡州 | 劉盼盼 | | |
| 高文秀 | 劉先主襄陽會 | 襄陽會 | | |
| 白樸 | 俊墙頭馬上 | 鴛鴦簡墙頭馬 | | |
| 同 | 鴛鴦簡墙頭馬上（一作裴少俊伊州） | 裴少俊伊州 | 鴛鴦簡墙頭馬 | |
| 同 | 崔護謁漿 | 崔護六么 | 崔護逍遙樂 | |
| 庾天錫 | 隋煬帝風月錦帆舟 | 牽龍舟 | | |
| 同 | 薛昭誤入蘭昌宮 | | 蘭昌宮 | |
| 同 | 封騭先生罵上元 | | 封陟中和樂 | |

# 宋元戲曲史

## 八、元雜劇之淵源

| 元雜劇 | | 宋官本雜劇 | 金院本名目 | 其他 |
| 作者 | 劇名 | 宋官本雜劇 | 金院本名目 | 其他 |
|---|---|---|---|---|
| 李文蔚 | 蔡逍遙醉寫石州慢 | 蔡逍遙 | 蔡消遙 | |
| 李直夫 | 尾生期女淈藍橋 | 淈藍橋 | 淈藍橋 | |
| 吳昌齡 | 唐三藏西天取經 | 唐三藏 | 唐三藏 | |
| 同 | 張天師斷風花雪月 | 風花雪月爨 | 風花雪月 | |
| 王實父 | 韓彩雲絲竹芙蓉亭 | 芙蓉亭 | 芙蓉亭 | |
| 同 | 崔鶯鶯待月西廂記 | 鶯鶯六幺 | | 董解元西廂諸宮調 |
| 李壽卿 | 船子和尚秋蓮夢 | 船子和尚四不犯 | | |
| 尚仲賢 | 海神廟王魁負桂英 | 王魁三鄉題 | | 宋末有王魁戲文 |
| 同 | 鳳皇坡越娘背燈 | 越娘道人歡 | | |
| 同 | 洞庭湖柳毅傳書 | 柳毅大聖樂 | | |
| 同 | 崔護謁漿 | （見前） | | |
| 同 | 張生煮海 | 張生煮海 | | 張生煮海 |

| 元雜劇 | | 宋官本雜劇 | 金院本名目 | 其他 |
| 作者 | 劇名 | 宋官本雜劇 | 金院本名目 | 其他 |
|---|---|---|---|---|
| 史九敬先 | 花間四友莊周夢 | 莊周夢 | 莊周夢 | |
| 鄭光祖 | 崔懷寶月夜聞箏 | 月夜聞箏 | 月夜聞箏 | |
| 范康 | 曲江池杜甫遊春 | 杜甫遊春 | 杜甫遊春 | |
| 沈和 | 徐駙馬樂昌分鏡記 | | | 南宋有樂昌分鏡戲文 |
| 周文質 | 孫武子教女兵 | | | 宋舞隊有孫武子教女兵 |
| 趙善慶 | 孫武子教女兵 | | | 同上 |
| 無名氏 | 朱砂擔滴水浮漚記 | 浮漚傳永成雙　浮漚暮雲歸 | | |
| 同 | 逞風流王煥百花亭 | | | 宋末有王煥戲文 |
| 同 | 雙鬥醫 | | 雙鬥醫 | |
| 同 | 十樣錦諸葛論功 | | 十樣錦 | |

今元劇目録之見于《録鬼簿》《太和正音譜》者，共五百餘種。而其與古劇名相同，

或出于古劇者，共三十二種。且古劇之目，存亡恐亦相半，則其相同者，想尚不止于此也。

由元劇之形式材料兩面研究之，可知元劇雖有特色，而非盡出于創造。由是其創作之時代，亦可得而略定焉。